리더를 위한
유쾌한 그림 수업

리더를 위한
유쾌한 그림 수업

삶을 위대하게 바꾸는 그림의 힘

유경희 지음

마로니에북스

Dear my Mercurius

이제 중요한 것은 삶과 삶의 충만을 지배하는 일이었다. 로댕은 그가 바라보는 곳 어디에서나 삶을 포착했다. 그는 극히 사소한 곳에서 삶을 포착했고, 그것을 관찰하며 추적했다. 그는 변화가 일어나는 곳, 삶이 머뭇거리고 있는 곳에서 삶을 기다렸으며, 삶이 달려 나갈 때는 뒤따라가 잡았으며, 삶이 어떤 자리에서나 똑같이 위대하고, 똑같이 강력하고 매력적인 것임을 알았다.

_릴케의 『로댕론』 중에서

"탈주해도 괜찮아!"
예술에서 배우는 창조적인 삶

역사상 가장 위대한 리더들은 예술가였다. 예술가야말로 기존의 질서와 이데올로기 등 당대의 시대정신을 전복시켜 새로운 길을 여는 자들이었기 때문이다. 그러나 그 새로운 길은 당대에는 받아들여지지 않았다. 그것은 언제나 대중에겐 낯설고 괴이했다. 그들은 고착된 세상과 순응주의자들을 비웃는 트릭스터trickster(협잡꾼)였다. 즉 잘 되어가는 듯 보이는 세상에 딴지를 거는, 다

된 밥에 코를 빠뜨리듯 현실에 안주하지 않고 비판하는 기질의 소유자들이었다. 그런 까닭에 예술가들은 지난한 삶을 통과해야 했지만, 절망과 위기의 상황에서도 늘 흥미로운 모험과 절호의 기회를 엿보았다. 그들은 때로는 무모할 정도로 직진하며, 때로는 미련할 정도로 우회하는 삶을 살았다.

20세기 초반 마르셀 뒤샹이 남성용 소변기에 〈샘〉이라는 이름을 붙여 전시에 출품했을 때, 이미 예술의 게임은 끝났다. 말인즉슨 예술의 패러다임이 전적으로 바뀐 것! 예술은 이제 생각만으로도 가능한 것이 되어버렸다. 미술평론가 해럴드 오즈번Harold osborne의 말처럼 뒤샹 이후의 현대미술은 개념미술이 되어버린 것이다. 뒤샹은 36세에 미술계를 은퇴하고 평생 체스선수로 살았지만, 여전히 후배 작가들의 존경과 벤치마킹의 대상 1호다. 유머와 아이러니에 가득 찬 그의 다다적 사고는 인간을 사유하게 할 뿐만 아니라 자유로운 경계에 살게 했다. 이처럼 레디메이드(기성품) 같은 무성의한 작품들만 생산해냈지만 서양미술사의 가장 중요한 인물로 꼽히는 이유는 그가 '삶의 예술 되기'를 넘어서 '예술의 삶 되기'

를 실천했던 인물이기 때문이다.

생각만 바꾸면 예술이 달라지는 것처럼, 이제 생각만 바꾸면 삶이 달라진다. "인생은 한 번뿐이다"라는 태도로 현재 자신의 행복을 가장 중시하며 소비하는 욜로족YOLO의 탄생이야말로 '삶의 예술 되기'와 다름없다. 바로 창조적인 삶으로 가는 시발점이라는 말이다. 그런 의미에서 더 이상 없는 나를 찾아 나설 게 아니라, 나를 다르게 창조하는 일에 몰입해야 할 때다. 그러기 위해 가장 필요한 주문이 있다. 적어도 타인이 욕망하는 삶은 살지 않겠다고 다짐하는 것이다. 사회의 촘촘한 관계망 속에 존재하는 인간에게 고유한 욕망이란 존재하지 않을지도 모른다. 하지만 그렇더라도 우리를 정신적, 영적으로 진화시켜줄 형이상학적인 동시에 미학적인 욕망에 대해서는 깊이 숙고해 볼 일이다. 그래서 지금 필요한 것은 텅 빈 자신과 마주할 만한 진솔한 자기고백이다. 마치 "나는 진짜 깊이 없는 인간이야!I am a deeply superficial person!"라고 외친 앤디 워홀처럼 말이다.

그렇다. 예술 혹은 예술적 삶, 별것 아니다. 워홀처럼 통쾌하게 선언하고 나면 속된 말로 막 나갈 수 있

다. 마치 미움 받을 용기가 생긴 것처럼 좀 더 단순하고 강해질 수 있다는 말이다. 이제 더 이상 인생에 막중한 무게를 부여하는 지나치게 바쁜 일들로 삶을 채우지 말자. 더 이상 회사, 아내, 남편, 아이, 아파트, 별장, 자동차, 명품 같은 것으로 인생을 거추장스럽게 만들지 말자. 그보다는 진짜 창의 있는 생각과 창조적 삶 속에서 충만한 시간을 보내는 자신을 상상해보자.

사실 내가 말하는 이상적 예술가란 오늘날에는 눈을 씻고 찾아보려야 찾아볼 수 없을 만큼 멸종된 종족이 되었다. 하지만 여전히 나는 포기하지 않고 그런 예술가를 기다린다. 아니 이미 그런 예술가들이 내 곁에서 스멀스멀 실체를 드러내고 있다. 갑자기 지금부터의 인생이 신나게 느껴진다! 자신이 예술가라는 사실을 어렴풋이 알고 있거나 감쪽같이 감춰온 존재들, 그들의 내면에 살고 있는 진정한 예술가들을 나의 애정 어린 시선과 열정으로 발굴하고 창조해 보겠다는 심산이다. 그러기 위해서 나부터 '삶의 예술 되기'를 실천할 것이다. 즉 예술 작품이 주는 전율을 타인에게도 느끼게 해주고 싶다는 말이다. 나의 아침 기도는 오늘부터 바뀔

것이다. "스스로를 감동시키는 사람, 타인에게 감동을
주는 사람이 되게 하소서!"

유경희

추신:
올해 내 삶의 첫 성소를 마련했다.
언제나 그렇듯이 절대 혼자의 힘이 아니었다.
나는 현실에서 발을 조금 띄우고, 듬성듬성, 마치 축지법을
가진 사람처럼 살아왔다.
이번 작업에도 나의 결핍과 잉여, 넘침과 여백, 깐깐함과
허술함을 간파한 사람들이 내 주위로 몰려들었다. 그들은
또 다른 내가 되어 내가 가진 힘 이상의 감각과 취향과 위
트를 발휘해 주었다. 그리하여 드디어 하나의 성소가 탄생
됐다.
이번 작업에서 진정한 신의 한 수는 양정원이라는 인문적
인 존재와의 접속이었다. 그는 탁월한 감각은 물론 대지모
같은 진정성과 순정함의 촉수로 거친 현장을 축제의 공간

으로 만들어 주었다. 게다가 언제나 내 요청에 기꺼이 달려
와 주옥같은 상담을 해주었던, 다양성의 경계에 대해 사유
하게 해준 건축가 김대균 님, 나의 성소를 처음으로 발견해
주고 기초를 다져준 든든한 상남자 정호석 님, 순간순간 깜
찍한 기지와 본질적인 충고로 내내 시간을 함께해준 귀하
고 아름다운 이순주 님, 그 외에도 인간시장을 방불케 할
만큼 스펙터클한 조력자들의 이름을 하나씩 되뇌고 싶다.
끝으로 언제나 나의 가장 큰 배경은 데면데면한 품격(?)의
소유자인 내 가족이었음을 밝힌다. 이번 생, 이 모든 이들
과의 만남이야말로 감히 예술 작품 그 이상이라고 말할 수
있을 것이다.

차례

3
위기와 변화 앞에 유연하게 맞서다
진정한 걸작의 탄생

4
욕망을 욕망하다
비즈니스와 만난 예술

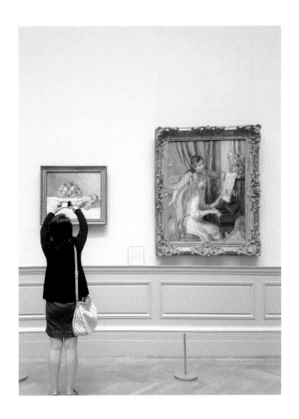

오귀스트 르누아르, 〈피아노 치는 소녀들〉, 1892년
뉴욕 메트로폴리탄 미술관

창조와 놀다

상상과 모방,
그리고 재창조

예술가의 실종
혹은 멸종

: 창의력은 어디에서 나오나?

연일 언론에서 창의력을 부르짖는다. 창의경영, 창의교육, 창의기업! 창의와 혁신만이 살길이라고 목소리를 높인다. 토론토 대학의 연구진은 창조성을 결정하는 세 요소로 기술technology, 재능talent, 관용tolerance을 꼽았다. 관용은 곧 다양성을 의미하는데, 생각이나 가치관이 다른 사람을 사회적으로 얼마나 포용해주느냐를 나타내는 지표라는 것이다. 창조성을 기르는 방법에 대해 전문가들은 교육이 바뀌어야 한다고 입을 모은다. 학생들이 몰입할 수 있는 환경을 만들고, 다양성을 인정하는 사회 분위기를 만들어야 한단다. 그래서 내린 결론은 국가가 나서서 창의력 교육을 해야 한다는 것! 피렌체의 메디치 가문이 백년에 한 번 나올까 말까 한 천재들을 수십 년 만에 무더기로 배출했던 것처럼 말이다.

정말 그럴까? 창의력을 국가와 공교육이 책임질 수 있을까? 그리고 창의력이 교육한다고 향상되는 능력일까? 물론 어디에 쓰는 창의력이냐에 따라서 조금 향상될 수도 있겠다. 그런데 예술에 관한 창의력은 다르다. 뛰어난 예술가, 천재 예술가 중에는 공적 교육을 받지 않은 사

람들이 많았다. 적어도 20세기 전반까지는 말이다. 천재라고 불리는 유명 화가들은 학교라는 공교육과 인연이 좀 없는 편이었다. 그들은 천재가 아니라 오히려 둔재였고, 말썽쟁이였고, 기이한 행동으로 눈 밖에 나거나, 아니면 전혀 눈에 띄지 않을 정도로 소심한 학생들이었다.

파블로 피카소Pablo Picasso는 뛰어난 그림 실력을 발휘했다는 이유로 월반하여 빨리 학교를 마쳤지만(언어와 수학 과목은 형편없었다), 학교생활에는 별로 흥미를 느끼지 못했다. 에곤 실레Egon Schiele도 열여섯 살에 빈 미술 아카데미에 들어갔지만, 그곳의 교육이 케케묵고 인습적이라고 생각해서 곧 그만두었고, 몇몇 친구들과 함께 '신미술가협회Neue Künstler-Vereiningung München, NKV'를 창립했다. 살바도르 달리Salvador Dalí 역시 왕립미술학교에 입학했지만, 온갖 기행으로 정학 처분을 받고 반정부 활동 혐의로 감옥 생활을 하다가 결국 퇴학당했다. 아예 미술학교 문턱에도 가보지 못한 예술가도 많다. 스페인이 낳은 걸출한 화가 프란시스코 호세 데 고야Francisco José de Goya도 아카데미에 수차례 낙방했고, 오귀스트 로댕Auguste Rodin

기이한 행동으로 학교에서 퇴학당한 살바도르 달리

과 마르셀 뒤샹Marcel Duchamp도 '에콜 데 보자르École des Beaux-Arts', 즉 프랑스의 유명 국립 미술대에 번번이 떨어졌다. 로댕이 낙방한 이유는 전통적인 데생 기법을 답습하던 에콜 데 보자르의 관례와 경향을 따르지 않았기 때문이다. 그는 어쩔 수 없이 실내 장식, 건축 조각, 도기에 그림 그리기 등의 아르바이트로 생계를 유지하면서, 루브르 박물관을 학교 삼아 스케치를 하러 다니는 등 고독한 환경 속에서 홀로 자신의 미술을 개척해 나갈 수밖에 없었다. 미술에 아주 늦게 입문한 빈센트 반 고흐Vincent van Gogh와 폴 고갱Paul Gauguin이 미술대학 근처에도 못 가봤다는 것은 누구나 아는 사실이다.

현재까지도 예술가들에게 가장 강력한 영향력을 끼치는 개념미술의 아버지 뒤샹 역시 에콜 데 보자르에 떨어지고, 돈만 내면 아무나 갈 수 있는 사설 미술학원에 다녔다. 나중엔 도서관 사서로 취직해 그곳의 온갖 책(그중에서도 노자, 장자 사상)을 독파했고, 이 경험이 체스 두기로 소일했던 그의 삶 자체를 예술이 되게 만들었다. 그뿐 아니다. 현대 영국회화사의 거목인 프랜시스 베이컨Francis

빈센트 반 고흐,
〈별이 빛나는 밤〉, 1889년, 캔버스에 유채, 73.7×92.1cm,
뉴욕 현대미술관

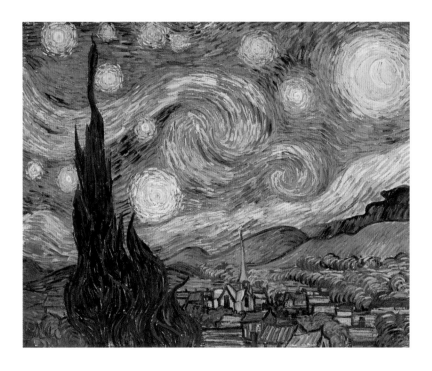

Bacon의 학력은 겨우 중학교 중퇴다. 그럼에도 그의 인터뷰를 보면 미술사가나 미술평론가를 넘어설 정도의 달변과 박식함이 돋보인다. 게다가 일찍 가출하여 술집 종업원, 디자이너, 요리사, 전화 상담원, 잡부 등 여러 직업을 전전하면서 세상 경험을 했던 점이 오히려 그의 예술을 직관적이고 감각적이게 만들었다.

사실 대가급 화가들은 처음부터 정규 교육을 받고 싶지 않아서라기보다는, 여러 사정상(가난, 신분, 낙방, 가출, 기회 박탈과 같은 불운 등) 여의치 않아서 그렇게 된 경우가 많았다. 그들은 출신 성분이 비천하고 학력이 낮을수록 결핍감과 열등감을 느꼈을 것이고, 그런 헝그리 정신이 더욱더 빛나는 예술로 승화하는 계기가 되었으리라. 모난 돌이 정 맞는 것이 아니라 모난 돌이 빛 발한다는 말이 있는데, 정말 맞는 말이다.

그리고 그 '모난 돌'은 지그문트 프로이트Sigmund Freud의 '예술가 탄생설'과 맞물린다. "예술가는 태어나는가 혹은 만들어지는가?"에 대해 오랫동안 주목했던 프로이트는 마침내 "예술 창조의 전제조건이 삶의 파탄"이라

는 결론에 도달했다. 삶에든 사람에게든, 뭔가 억울하게 당했다거나 모든 것을 빼앗겼다는 감정 없이 예술을 창조할 수는 없다는 것이다. 예술은 삶에서 잃어버린 시간과 빼앗긴 행복에 대한 하나의 보상으로서 주어지며, 자신만의 상상의 세계에서 그러한 보상을 찾는 예술가는 현실과 화해하지 못하는 망상적 돈키호테라고 보았다. 현재 자신이 세상에서 인정받고, 사람들한테 사랑받고 있다면 굳이 예술을 할 필요가 있냐는 것이다. 예술은 인정받고 사랑받기 위해서 하는 것이라는 말씀이다! 그래서 예술사가인 『예술사의 철학Philosophy of Art History』의 저자 아놀드 하우저Arnold Hauser의 말을 빌리자면, 모든 예술은 정확히 말해서 일종의 '돈키호테주의'다. 그리고 이런 돈키호테주의가 예술사에서 전면화되는 것은 낭만주의 시대 이후다. 요컨대 낭만주의 이후의 예술은 삶의 상실을 전제로 하며, 그에 대한 대가로 지불된다.

우리가 아는 예술가상의 전형은 겨우 200년밖에 안 됐다. 그리고 이때 생겨난 순수예술(순수예술가)이라는 개념 때문에 예술가―천재, 예술가―광기, 예술가―열정이

지그문트 프로이트, 1921년:
예술 창조의 전제 조건이 삶의 파탄이라고 설파한 프로이트

라는 등식이 고정관념으로 굳어지기 시작했던 것이다. 어쩌면 지금, 예술가상의 원형이 바뀌는 시대가 도래했는지도 모른다. 이제 통상 예술가 하면 떠오르는 사람들은 타고나지도 길러지지도 않는 시대가 온 것 같다. 그러니까 예술가 하면 자꾸 피카소나 반 고흐나 뒤샹 같은 이들을 떠올리는 일이 진부해질지도 모른다는 말이다.

문제는 이런 낭만주의적 예술가상은 멸종했고, 이제 기획 상품처럼 부모가 만든 예술가들이 탄생하고 있다는 사실이다. 예술고등학교와 국내 명문 미술대, 해외 유명 미술대를 졸업하는 등 충분한(?) 예술 교육을 받은 사람들은 대부분 중산층 이상의 부유한 집안 출신들이다. 그런데 이런 질 좋은 교육은 정작 인간의 마음을 움직이는 감동적인 작품을 하는 작가를 배출하는 일과 그다지 연관되지는 않는다. 작품은 왠지 점점 더 이해하기 어려워졌고 디자인처럼 세련되어졌으며, 예술 또한 여전히 그들만의 리그라는 사실만을 목도하게 된다. 젊어서 반짝이는 아이디어로 혜성처럼 등장했다가, 교수가 되면 슬쩍 사라져 버리는 예술가들도 그들 중 한 부류이다. 그뿐 아니다.

그들은 너무 정상적이고 평이한 삶을 산다. 결혼도 하고, 아이도 낳고, 예술도 한다. 이때 예술은 액세서리이자 여가 활용이 된다. 이런 삶에서 타자의식이란 찾아보기 힘들다. 즉 예술가는 언제나 타자(자신을 주류 사회로부터 배제하고 소외시켜 스스로가 이방인이 되는 것)로서의 삶을 모토로 해야 하는데, 그래야 주체(주류)가 되지 못한 객체(비주류)를 배려하고 감정 이입할 수 있는 힘이 생기는데, 언제 그런 감정을 맛볼 것이며 어떻게 사람의 마음을 움직일 수 있는 작품을 하겠는가!

20세기 초반 프랑스 앵티미슴Intimisme(따뜻하고 정감 있는 가정 내의 일상생활을 잘 묘사하여 서민적인 소박한 생활감정을 표현한 회화의 한 경향)의 창시자이자 나비파의 일원이었던 화가 피에르 보나르Pierre Bonnard는 "내가 끌렸던 것은 예술 자체보다는 예술가들의 삶이었다"며 자신이 화가가 된 이유를 밝혔다. 어쩌면 이런 말들이 더 이상 유효하지 않은 세상이 온 것 같다. 그런 예술가는 이미 실종 혹은 멸종되었기 때문이다. 진짜 예술가는 멸종되었는데, 자꾸만 자신이 예술가라고 지칭하는 사람들만 너무 많아

졌다. 그런 까닭에 진짜 예술이 하나도 없는 세상이 된 것만 같다. 세상이 이렇게 흉흉한 것도 진정한 예술가가 부재한 탓이 아닌가 싶다. 창의경영, 창의교육 이런 것보다 먼저 예술가가 다른 직업으로 전업하지 않고, 가난에도 불구하고 작업을 할 수 있는 시대가 다시 왔으면 좋겠다. 수년 전, 우연이라도 마주쳤던 예술가들이 지금은 보이지 않는다. 그들은 다 어디로 숨어버린 것일까? 진정 그들이 보고 싶다.

초콜릿 복근에 대한 발칙한 상상력

: 누드의 원조는 남자다!

생존하는 현대미술가 중 작품이 가장 고가에 팔리는 작가는 누구일까? 2013년 뉴욕 크리스티 경매에서 〈풍선 강아지Balloon Dog〉가 600억이 넘는 가격에 팔리며 작품이 가장 고가로 팔리는 생존 작가 명단에 이름을 올린 제프 쿤스Jeff Koons. 쿤스는 2014년 미국 휘트니 미술관에서 대규모 회고전을 가지며 앤디 워홀Andy Warhol 이후에 가장 유명한 미국 작가로 부상했다. 그런 그가 60대 초반(55년생)의 나이에도 불구하고 조각 같은 몸매를 대중에게 선보였다. 이른바 전시 직전 「배너티 페어Vanity Fair」(미국 유명 여성잡지)를 위해 올 누드로 화보 촬영을 했던 것! 어쩌면 문화계는 그의 누드에 더 이상 놀라지도 않았을 것이다. 25년 전 이탈리아의 포르노 여배우 출신 치치올리나와의 실제 성교 사진을 찍어 세계를 깜짝 놀라게 했던 전력이 있으니 말이다. 그렇다고 해도 60대인 쿤스의 누드는 그 자체로 센세이션이다. 그는 왜 그렇게 벗고 싶었을까?

어디 남자의 노출증이 그뿐인가? 요즘 남자 아이돌은 팬들의 노출 제안에 못 이기는 척 자기 복근을 슬쩍 내비치고, 쏟아지는 찬사에 약간의 수줍음을 보인다. 이것

제프 쿤스, 〈풍선 강아지(노랑)〉,
1994~2000년, 고크롬 스테인리스 스틸에
투명 컬러 코팅, 307.3×363.2×114.3cm,
뉴욕 휘트니 미술관(2014년 제프 쿤스 회고전)

제프 쿤스, 〈풍선 꽃(빨강)〉,
1995~2000년, 고크롬 스테인리스 스틸에
투명 컬러 코팅, 340×285×260cm,
뉴욕 원 월드 트레이드 센터 옆 광장(2006년에 설치)

이 일종의 최신 자기소개 트렌드가 되었을 정도다. 이제 더 이상 새롭지도 않다. 이런 아이돌의 초콜릿 복근을 보면, 고대 그리스의 남성 조각이 오버랩된다. 헤라클레스처럼 울퉁불퉁한 근육이 아닌, 아폴론처럼 매끈하고 잔근육을 지닌 요즘 아이돌의 몸 말이다. 위험을 무릅쓰고 말하자면, 아이돌의 몸과 고대 그리스 남성 조각 모두 여성이 아닌 남성들을 유혹하기 위한 몸이라고나 할까?

사실 고대 그리스 사회에서는 남성 누드가 누드의 전형이었다. 고대 그리스에서는 '아네르Aner'와 '안트로포스Anthropos' 즉 남성과 인간의 개념을 구분했지만, 조각에서만큼은 그 둘을 동일시하는 경향이 있었다. 즉 그리스 조각의 기본 단위는 '남성 누드'였다. 수많은 국가에서 성적 매력의 대상이었던 매혹적인 여성 누드는 프락시텔레스Praxiteles가 기원전 340년경 아프로디테 여신상을 조각하면서부터 뒤늦게 조각의 기본에 포함됐다. 남성 누드보다 100년쯤 늦게 탄생한 것이다.

그렇다면 미술사에서는 나체naked와 누드nude를 어떻게 구분할까? 벗은 몸이라고 해서 전부 누드는 아니다. 나

〈크니도스의 비너스〉, 기원전 350년경,
프락시텔레스의 청동 조각을 로마 시대에
모각, 대리석, 203cm, 피오 클레멘티노 미술관:
여성 누드의 첫 원형이 된 비너스 상

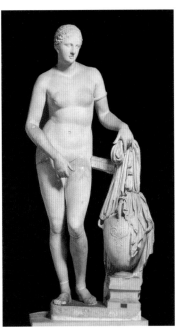

〈벨베데레의 아폴론〉, 기원전 330년경,
레오카레스가 만든 청동 조각상을 로마 시대에
모각, 대리석, 224cm, 바티칸 미술관:
'캐논'에 가장 잘 맞아떨어지는
남성 누드의 전형으로, 오늘날 아이돌의
매끈한 잔 근육을 연상시킨다.

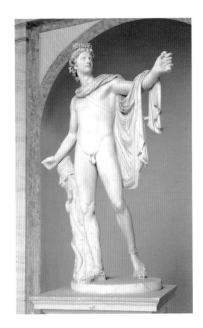

체 즉, 알몸은 옷을 입지 않은 상태, 옷을 다 벗어버린 몸이다. 반면 누드는 단순히 옷을 모조리 벗어버린 상태가 아니라 건장하고 균형 잡힌 자신만만한 육체, 즉 재구성된 육체를 뜻한다. 원래 영어에는 '누드'라는 단어가 없었다. 누드는 18세기 초 비평가들이 예술적 교양이 없는 섬나라, 영국인들에게 문화가 발달한 유럽 대륙에서 알몸이 예술의 중심 소재가 되고 있다는 것을 설득시키기 위해 영어 속에 억지로 추가한 것이다.

어떻게 고대 그리스에서 (남성) 누드의 원형이 생겨난 것일까? 먼저 그리스인은 정신과 육체가 하나라고 생각했다. 그러니까 아름다운 육체야말로 아름다운 정신을 담을 수 있는 그릇이라고 여긴 것이다. 두 번째로, 그리스인은 아름다움을 수학적인 것이라고 생각했다. 그들의 수에 대한 열정은 신앙에 가까웠고, 이런 생각을 회화와 조각을 통해 표현했다. 기원전 5세기의 조각가 폴리클레이토스Polykleitos의 말처럼, 발톱 끝에서부터 머리카락 한 올까지, 모든 선은 철저한 계산에서 나온 것이다. 따라서 그리스인은 인체를 측정하고 어떤 비례가 가장 아름다운지

를 수치화했다. 예컨대 여체 조각의 경우, 두 유방 사이의 거리와 유방 아랫부분에서 배꼽까지의 거리, 배꼽에서 두 다리 사이가 갈라지는 곳까지의 거리가 같을 때 가장 아름답게 느껴진다는 것을 밝혀냈다. 이 같은 적절한 비례를 '캐논canon(규준)'이라고 부른다. 우리가 알고 있는 팔등신이라는 미의 판별 기준 역시 이런 그리스적 전통과 맞닿아 있다.

세 번째로, 고대 그리스인은 '보는 것'을 가장 중요시 했다. 그들이 시각적으로 완벽한 조각을 제작할 수 있었던 것은 '사는 것'을 '보는 것'과 일치시켰기 때문이다. 이는 특히 그들의 죽음관을 보면 알 수 있다. 누군가가 죽으면 그들은 '눈길을 거두었다'라고 표현한다. 그리스인은 죽은 사람이 더 이상 이 세상을 볼 수 없다는 사실에 슬퍼했다. 영혼 불멸을 믿었던 이집트인과 달리 그리스인은 죽어서 갈 수 있는 세계, 즉 내세를 믿지 않았다. 그들은 지상에서의 현실적인 삶을 철저히 긍정했다. 그리스는 지중해의 빛과 밝음의 세계 중심에 있었고, 그곳은 모든 것이 육안으로 감지되는 아주 명쾌하고 명증한 세계였다.

사물이 명료하게 인식되는 자연 환경에서 '보는 것'이 곧 '사는 것'과 동일시되고, 나아가 '생각하는 것'과 동일시되었던 것이다. 그리스인들이 'Seeing is believing' 즉 '백문이 불여일견'이라는 인식론으로 서구의 철학사를 지배했던 것도 같은 맥락이다. 그리스 조각은 분명 이러한 우월한 시각적 전통 위에 서 있다.

사실, 그리스인들이 벌거벗은 남성 조각상을 수없이 제작할 수 있었던 근본적인 이유가 또 있다. 그리스인들은 벌거벗은 일에 대한 죄책감이나 수치심이 전혀 없었다. 그들에게 벌거벗음은 야만을 의미하는 것이 아니라 오히려 완전히 편안하고 자유로운 것, 즉 일종의 문명적인 상태를 의미했다. 반대로 여자와 노예들은 거칠고 치렁치렁하며 우중충한 옷을 입었다. 그들은 도시에서 나체로 자신을 드러내지 않았고, 집 안에 갇혀 지내야만 했다.

이런 실생활처럼 예술품에서도 여자의 몸이 거의 드러나지 않다가 기원전 6세기가 지나 겨우 제작된다. 그것도 완전한 누드가 아닌 대개 하체가 얇은 베일에 감싸여 있는 모습으로 말이다. 파르테논 신전 옆 에레크테이

온 신전의 여성 조각상을 보라. 옷을 입은 여성 조각들은 단독상이 아닌, 신전의 기둥을 떠받치고 있는 카리아티드Caryatid(여성 입상)가 아닌가! 당시 여자의 몸은 완벽한 누드의 대상이 아니라 후세를 생산하기 위한 수단에 불과했다. 때문에 여성 누드가 만들어지기까지는 시간이 조금 더 걸렸다. 오히려 남자의 몸이 다른 남자들을 유혹하는 대상이었다.

이처럼 그리스인은 남자와는 사랑을, 여자와는 아이를 생산하는 조력자로서 관계를 맺었다. 그 시대의 동성애는 매우 자연스럽고 일반적인 문화 현상이었다. 하지만 사랑은 나이 든 남성과 어린 남성이 나누는 것이었고, 오히려 성인 남성 간의 동성애는 사회적 비난의 대상으로 금지되었다. 예컨대 열두세 살부터 스무 살 정도의 청소년이 그보다 열 살에서 스무 살 많은 성인 남성과 관계를 맺는 것이다. 그러니까 그들의 사랑은 페도필리아pedophilia 즉 '소년애(소아성애)'다. 플라톤의 〈향연〉을 보면, 소크라테스가 미소년들을 대동하고 지혜를 산출하는 장면을 목격할 수 있다. 당시 능력 있는 귀족 성인들은

에레크테이온 신전의 여성 입상(카리아티드), 기원전 421~405년경:
남성 누드 조각상이 전범이던 시기에 여성 조각상은
착의 상태로 신전의 기둥을 받치는 보조적 장치에 불과했다.

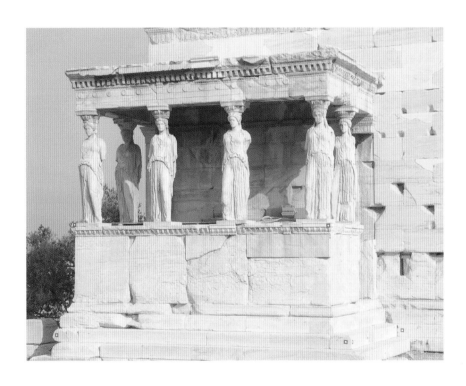

잘생기고 활기 있는 귀족 소년들이 지적인 교양을 섭렵할 수 있게 도왔을 뿐 아니라, 용기와 담력을 훈련시켜 도시의 핵심 세력으로 성장할 수 있도록 물심양면으로 지원했다. 그러니까 그들의 동성애는 도시국가를 철학적으로 이끌어갈 인재 양성 차원의 스폰서십에 가까웠다.

이렇듯 벌거벗은 남자의 수려하고 영웅적인 몸매를 조형적으로 표현한다는 것은 성인 남성들이 보기에 좋은, 그들이 거느리고 사랑하고 싶은 어린 남성들을 표현하는 것과 더불어 육체와 영혼의 균형을 겸비한 이상적인 인간형의 구현과도 같았다. 그래서 그리스 시대에 다른 어떤 시대보다 남성 누드가 훨씬 더 많이 제작되었다. 남성 누드의 본질은 이런 배경과 접맥되었던 것이다.

심심함을 잃어버린
현대인들

: 창조와 놀고 싶다면 아이로 돌아가라

창조는 심심해야 나온다? 그렇지만은 않다. 여러 일로 바쁠 때, 서로 연동하는 가운데 휘몰아치듯 아이디어들이 산출된다. 이럴 때 나오는 아이디어는 대부분 실용적이다. 그러니 심심할 때 나오는 아이디어는 대략 쓸모없는, 아마도 맹목적이고 합목적적인 것인 경우가 많다. 따라서 황당하고, 그래서 예술적이다.

시인 김소연은 '심심하다'는 것을 가장 천진한 상태의 외로움이라고 말한다. 아이들은 외롭고 쓸쓸하고 권태롭고 허전하고 공허한 상태를 '심심하다'라고 받아들인다. 시인은 심심한 마음이 부르는 손짓을 보고 온 것들 중에는 '창작 혹은 발명' 등이 포함되어 있다고 설명한다. 시인의 생각에 더해 내 심심함의 사전에는 느림, 기다림, 휴식, 초월에 대한 감수성 같은 용어들이 보태진다. 이는 현대인이 잃어버린 정서들이다. 우리는 스마트폰, 인터넷, SNS 등 쌍방향 통신기구로 인해 느림과 기다림이라는 노스탤지어를 잃어버렸다. 문학과 예술의 훌륭한 조건인 기다림의 미학이 사라져버린 것이다. 삶은 심심해야 느려지고, 느려져야 기다림이 생기고, 기다림이 생겨야 인간에

대한 깊은 시선이 생긴다.

예술가가 심심해서 창조한다는 생각은 사실 근대적인 것이다. 근대 이전까지 예술가는 장인이고 직업인이었기 때문에 주문자의 요구에 충실하면 그뿐이었다. 지루하거나 권태로우려면 인간 존재의 조건이 바뀌어야 한다. 일단 먹고살기 위한 일에서 해방되고, 일종의 부조리한 실존적 상태가 되어야 한다. 현대 예술가들은 어떻게 한가함, 심심함, 지루함, 권태로움을 극복했을까? 그들은 그 속에서 어떤 창조를 획득한 것일까? 현대인은 감당하기 어려운 수많은 정보 속에서 어떻게 잃어버린 심심함을 되찾을 수 있을까?

사이 톰블리Cy Twombly의 작품을 보자. 미국 출신으로 이탈리아에서 살았던 톰블리는 재스퍼 존스Jasper Johns, 로버트 라우센버그Robert Rauschenberg, 바넷 뉴먼Barnett Newman, 마크 로스코Mark Rothko와 함께 추상표현주의 2세대에 속한다. 그의 작품은 낙서와 흡사하다. 무엇을 그렸는지 알아보기 난감한 그의 낙서화를 보면 '저 정도는 옆집 꼬마도 그릴 수 있겠다'는 느낌이 든다. 톰블리가 서사

사이 톰블리, 〈퐁텐블로화파School of Fontainebleau〉,
1960년, 캔버스에 유채, 200×321.5cm

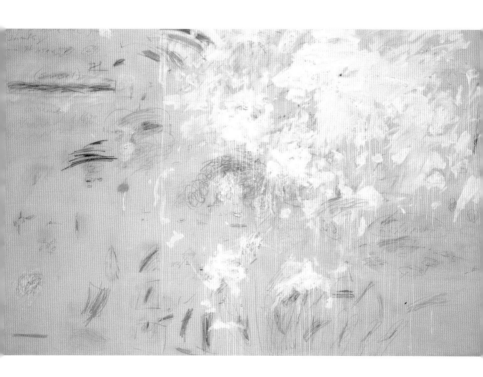

적이고 고전적인 주제를 다룰 때도, 화면은 구체적인 이미지 없이 수수께끼처럼 식별하기 힘든 기호와 문자들로 나열된다. 재료도 아이들이 가장 흔하게 사용하는 연필과 크레용이다. 그의 그림은 어린아이가 땅바닥에 그리는 낙서와 같다. 톰블리는 삶에서 목도하는 상처, 우연, 놀라움을 절제하거나 계획하지 않고 감정과 심리 상태를 그대로 드러낸다. 에너지의 자발성을 보여주는 톰블리의 그림이야말로 무활동을 통한 활동이라고 말할 수 있다. 노자의 '위무위爲無爲', 즉 '하되 하지 않는다'라는 말을 떠올리게 한다. 이처럼 그의 작품은 작가가 굳이 무언가를 행하는 것이 아니라, 오로지 자기를 통해서 무언가가 행해지도록 우연을 받아들이고 허용하는 것뿐이라는 느낌이 든다. 자신은 마치 속이 빈 대나무처럼 그저 통로가 된다. 많은 작가들이 이런 상태를 지향하지만 그조차 뜻대로 되지 않는 것 같다. 때문에 톰블리의 그림은 흉내조차 내기 힘들다.

심심하면 시간이 느리게 가고 사물이 잘 보인다. 세계적인 비디오 아티스트 빌 비올라Bill Viola의 작품은 진정 느림의 미학을 구현하고 있다. 하이테크 미디어를 사

용하는 그는 동양의 선불교, 기독교, 이슬람 수피, 티베트 불교를 통해 섬뜩할 정도로 탄생과 죽음의 철학적 상징성이 뛰어난 작품을 발표하고 있다. 빌 비올라 작품에서 무엇보다 주목해야 하는 것은, 그가 고속촬영을 통한 슬로모션 기법을 사용하여 시간의 속도를 인위적으로 느리게 조절한다는 점이다. 그러니까 그는 시간의 순서를 비틀어 우리가 기대하는 익숙한 의식의 흐름을 부수고 그 간극을 파고들어 충격을 준다. 시간의 흐름을 시각화함으로써 현실에 존재하지만 보이지 않는 세계를 사유하게 만드는 것이다. 무엇보다 비올라는 죽음과 부활의 시적 이미지를 통해 우리가 어디에서 와서 어디로 가는지 철학적 질문을 던진다.

빌 비올라의 〈침묵의 바다 The Silent Sea〉는 아홉 명으로 구성된 군중의 얼굴 표정과 몸짓을 담아낸 작품으로, 엄청나게 느려진 시간 속에서 극적으로 증폭된 개개인의 감정을 체험하게 한다. 이 작품은 우리가 얼마나 사람 혹은 사물을 대충 보고 대강 느끼는지 성찰하게 한다. 사물은 천천히 봐야 본질이 드러난다. 우리는 사물을 느리고

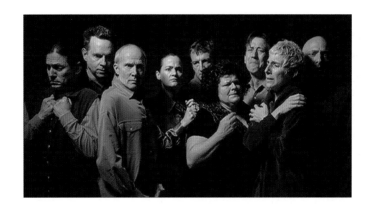

꼼꼼히 보는 법을 잊어버렸다. 현대의 속도 전쟁 속에서 보이지 않는 것을 볼 때까지 기다리는 인내심을 잃어버린 것이다. 눈과 마음과 감각을 사용해 어떻게 사물을 볼 것인가에 대해 근원적인 질문을 던지는 작가 중에 빌 비올라만 한 작가는 드물다.

다시 본래의 화두인 '심심함'으로 돌아가기 위해 또 하나 해야 할 일이 있다. 그것은 어린아이의 눈으로 세상을 보는 일이다. 어린아이는 어른보다 더 느긋하고 진득하게 사물을 바라본다. 아이는 호기심이 발동하면 한 가

지 사물에 오래 집중한다. 물아일체物我一體와 무아지경無我之境에 빠져드는 것이다. 이렇게 바라보는 것이 진정한 관찰이다. 어린아이의 호기심을 벤치마킹해서 사물의 형태와 기운을 따라 눈길이 흐르는 대로 진득하게 바라보면 사물과 진정한 대화를 나눌 수 있을 것이다. 상대에게 집중하고 상대의 말에 귀 기울이면, 그 상대(사물)로부터 지금까지는 전혀 보이지 않던 것을 보게 된다.

피카소는 아이가 되는 데 평생이 걸렸다고 토로했다. 그는 아이가 되어 세상을 새롭고 낯설게 보고 싶었다. 평생 꾸밈없는 동안童顔을 간직했던 백남준 역시 천진난만한 호기심의 소유자였다. 나이 들어서도 그의 천진함과 유희 충동은 사라진 적이 없었다. 예술을 심각한 행위로 받아들이지 않았고, 새로운 장난감이 생긴 듯 아이처럼 TV를 가지고 평생을 잘 놀았다.

이렇게 대가들에게서 보이는 질 들뢰즈Gilles Deleuze 식 '아이 되기'는 모두가 앙망하지만 쉽지 않은 일이다. 그럼에도 불구하고 어린아이의 시각으로 세상을 보려는 노력만큼은 해볼 만하지 않은가! 아직 니체의 말이 유효하

백남준, 〈이태백Li Tai Po〉,
1987년, 11개의 컬러 TV, 10개의 앤틱 나무 TV 캐비닛, 1개의 앤틱 라디오 캐비닛,
한국의 고서적과 인쇄 목판, 244×157×61cm,
아시아소사이어티

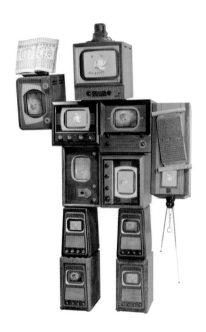

다면 말이다.

"어린아이는 천진난만이요, 망각이며, 새로운 시작이고 놀이이며, 스스로의 힘으로 굴러가는 수레바퀴이며, 최초의 운동이자 신성한 긍정이다. 어린아이는 양심의 가책도 없는 비도덕적인 존재다. 어떤 도덕과 법률, 제도도 아이를 심판할 수 없다. 다른 존재들에게는 전투였던 것이, 아이에게는 재미있는 놀이가 된다. 아이는 배울 필요 없이 자신의 욕망에 따라 생을 즐긴다. 따라서 아이가 하는 모든 말은 어린 진리, 혹은 작은 진리가 된다."

예술가만 '아이 되기'를 잘하란 법은 없다. 보통 사람들도 삶이 창의적이고 재미있으려면, 잠깐이라도 '아이 되기'의 메커니즘 속으로 들어가야 한다. 다른 무언가가 된다는 것은 또 다른 무엇인가의 유보 혹은 포기이다. 우리는 아이다움을 획득하기 위해 무엇을 포기할 준비가 되어 있는가?

반 고흐가 밀레를
꾸준히 모사한 이유

: 대가를 벤치마킹하다

예술은 모방으로부터 출발한다. 모든 화가는 한 번쯤 자신이 좋아하는 화가의 명작을 모사해본 적이 있다. 그러나 화가들은 모방 혹은 모사란 낡고 진부한 방식이라고 생각한다. 모사는 예술 활동의 초기, 즉 습작기에만 국한되어 행해지는 게 일반적이기 때문이다. 이른바 '대가 따라 하기'는 예술가 초년시절에 통과의례처럼 행하는 것이다. 그때의 모방은 대가들의 작품을 통해 그들의 기법, 매너, 양식 등을 배우는 수단이다. 회화의 기본을 자연에 대한 모방이라고 생각했던 르네상스 전성기의 미술사가이자 화가 조르조 바사리Giorgio Vasari도 대가들의 작품을 반드시 모사해 봐야 한다고 강조했다. 대가의 작품이란 가장 훌륭한 교과서였기 때문이다.

한편 어떤 예술가의 경우, 원숙기에도 다른 화가의 작품을 모방하는 경우가 있다. 하지만 원숙기의 작품은 모방 혹은 모사라기보다 인용이나 패러디인 경우가 많다. 피카소 역시 타인의 작품을 매우 많이 모방, 인용했지만, 그것은 단순한 오마주의 의미와 더불어 자기 조형어법을 드러내기 위한 수단이었을 뿐이다. 그런데 여기 조금은 특별한

모사 화가가 있다. 빈센트 반 고흐다! 반 고흐가 평생 벤치마킹하고자 했던 화가가 있었으니, 그는 바로 〈이삭 줍는 사람들〉과 〈만종〉의 장 프랑수아 밀레Jean Francois Millet였다.

반 고흐는 선생다운 선생한테 그림을 배워본 적이 없었다. 미술대학은커녕 스물일곱 살이 될 때까지 그림을 그린다는 생각조차 한 적이 없었다. 그러다가 서른 가까운 나이에 독학으로 겨우 그림 공부를 시작했고, 렘브란트 판 레인Rembrandt van Rijn, 외젠 들라크루아Eugène Delacroix, 오노레 도미에Honoré Daumier, 에르네스트 메소니에Ernest Meissonier와 같은 작고한 화가들을 본보기로 지독하게 열심히 독학했다. 그중에서도 밀레에 대한 사랑은 아주 각별해 생애 내내 특별히 천착했다.

사실 반 고흐는 밀레를 단 한 번도 만난 적이 없었다. 밀레가 사망하던 해인 1875년은 반 고흐의 나이가 스물두 살로 그림을 그린다는 것은 아직 상상할 수 없었던 시절이었다. 반 고흐는 밀레가 죽던 해, 파리 뤽상부르에서 열린 밀레의 파스텔 및 소묘 작품 경매에서 그의 그림을 보

고 충격을 받았다. 반 고흐의 표현대로라면 "자신이 서 있
는 곳이 성스러운 땅이기에 신발을 벗어야 한다고 느꼈을
정도"의 충격, 다시 말해 모세의 재림을 본 듯한 충격이었
다고 회고했다. 이때부터 반 고흐는 밀레를 스승이라 부
르며 마치 신앙의 대상처럼 숭배했다.

그리고 1880년 8월, 브뤼셀에서 화가가 되기 위해 소
묘 공부를 시작했을 때, 반 고흐가 최초로 모사한 그림은
〈만종〉이었다. 그는 〈만종〉을 한 편의 시라고 생각했다.
하지만 그가 가장 즐겨 그렸던 그림은 〈씨 뿌리는 사람〉이
었다. 반 고흐가 이 작품을 즐겨 그렸던 이유는 아마 '씨
뿌리는 사람'에 담긴 성서의 의미 때문이었을 것이다. 목
사가 되려다 좌절을 겪고 화가로 돌아선 반 고흐에게 하
나님의 말씀은 여전히 자기 삶의 모토였다. 즉 〈씨 뿌리는
사람〉은 한 알의 밀이 땅에 떨어져 죽지 않으면 한 알 그
대로 있지만, 그것이 죽으면 많은 열매를 맺는다는 성서
의 의미를 반영하는 것이었고, 자신도 그렇게 살아가리라
는 믿음을 공고히 하려는 의도가 내포되어 있었다.

1881년 네덜란드 헤이그에서 미술평론가 알프레드

상시에Alfred Sensier가 밀레에 관한 최초의 전기인『장 프랑수아 밀레의 삶과 예술Jean Francois Millet, peasant and painter』을 발간했다. 반 고흐는 이 책을 보고 매료되었고, 큰 용기를 얻었다. 그때부터 밀레는 반 고흐의 친아버지 버금가는 존재가 되었다. 종교와 여자 문제 등으로 아버지와 불화를 겪으며 아버지로부터 해방되고자 노력하는 가운데 발견한 새로운 스승이 밀레였던 것이다. 심지어 그는 밀레에 빗대어 아버지를 비난하는 편지를 지인들에게 썼을 만큼 밀레를 아버지보다 사랑했다.

반 고흐가 유일한 친구이자 형제이자 분신이었던 동생 테오에게 쓴 편지를 보면 그가 모사를 어떻게 생각했는지 알 수 있다. "지금 나는 밀레의 '들일(들에 나가 일하는 농부를 그린 일련의 작품들)' 10점 가운데 7점을 모사했어. 모사하는 것은 너무나 흥미로워. 심지어 지금은 모델을 구할 수 없으니까 모사를 하면 인물에 대한 흥미를 잃지 않게 되거든. 그것은 나나 다른 사람을 위해 아틀리에를 장식하게 될 거야. 나는 또 〈씨 뿌리는 사람〉과 〈삽질하는 두 사람〉도 모사하고 싶어. 〈삽질하는 두 사람〉의 소묘를 찍은

밀레의 〈만종〉(왼쪽)과 반 고흐가 모사한 〈만종〉

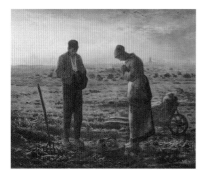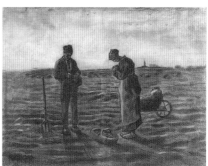

밀레의 〈씨 뿌리는 사람〉(왼쪽)과 반 고흐가 모사한 〈씨 뿌리는 사람〉

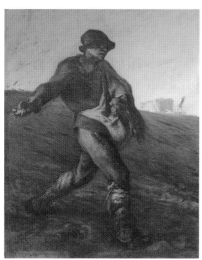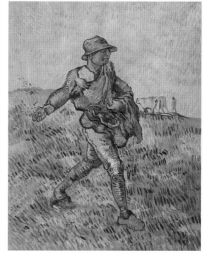

사진을 가지고 있지. 모사란 낡은 방식이라고 할지도 모르지만, 그런 이야기는 나와 전혀 무관해. 나는 들라크루아의 〈착한 사마리아인〉도 모사하려고 해."

반 고흐는 야외에 나갈 수 없는 궂은 날씨에는 모사에 열중하곤 했다. 그가 얼마나 밀레의 작품을 많이 모사했던지, 그의 작품 수가 밀레의 작품 수보다 훨씬 더 많을 정도다.

흥미로운 사실은 반 고흐가 밀레 작품을 집중적으로 모사한 시기가 죽기 1년 전쯤인 1889년 5월 생 레미 요양원에 머무르던 몇 달 동안이었다는 것이다. 심신이 불안정하고 피폐했을 정신병원에서 그는 왜 하필 집중적으로 밀레에 몰입했던 것일까? 당시 반 고흐는 화가로서 가장 성숙한 시기였기 때문에, 아무리 밀레를 좋아한다고 해도 학생들이나 시도하는 모사를 할 이유가 전혀 없었다. 어쩌면 그 역시 밀레를 모사하는 것에 대해 그다지 떳떳하게 생각하지는 않았을지도 모른다. 하지만 그는 자기 나름의 의미를 부여했을 것이다.

이처럼 반 고흐에게 모사가 늦은 시기에 일어났다는

밀레의 〈낮잠〉(위쪽)과 반 고흐가 모사한 〈낮잠〉

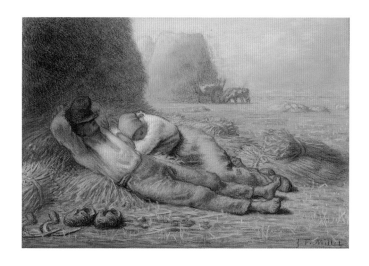

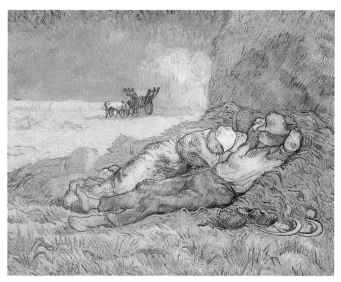

것은 그가 늘 원점으로 돌아갔다는 것을 의미한다. 늘 아마추어의 마음, 즉 초심으로 돌아가 다시 시작했다는 것이다. 그뿐이 아니다. 반 고흐가 밀레를 특별히 모사해야만 했던 또 다른 이유를 발견할 수 있다.

"밀레의 그림은 언제나 다시 그려보고 싶은 것이었습니다. 그 농촌 풍경과 농부들은 저의 멍든 가슴을 편안하게 만들어주었습니다. 자연 속에서 더불어 사는 가장 순수한 인간의 삶, 그것은 언제 그려도 좋은 소재입니다. 씨 뿌리는 사람들, 추수하는 사람들, 그리고 그들의 일상생활, 해가 뜨면 일어나 밭을 갈고 해가 지면 보금자리로 돌아와 가족과 단란한 시간을 보내는 모습보다 아름다운 것이 어디 있겠습니까?"

이처럼 반 고흐는 밀레의 그림을 통해 자연과 더불어 사는 가장 순수한 인간의 삶을 발견했던 것이다. 그는 밀레의 삶만이 자신이 본받고, 추구하고 싶은 삶의 양태라고 생각했다. 그런 의미에서 반 고흐의 밀레 모사는 단순한 학습 차원의 모사가 아닌 삶의 스승으로서의 오마주일 것이다. 더불어 예술가로서 늘 원점으로 돌아가 수없이

성찰을 거듭했던 반 고흐를 반추할 때 "초심자의 마음에
는 수많은 가능성이 있지만, 전문가의 마음에는 거의 없
다"며 늘 초심을 강조했던 스즈키 순류 선사(미국에 선불
교를 전파한 일본의 선사)의 말씀이 떠오른다.

　요즘 화가들의 모사 혹은 인용은, 반 고흐의 그것과
다르다. 그들의 모사는 오로지 자기 조형어법을 돋보이기
위한 경우가 허다하다. 레오나르도 다빈치Leonardo da Vinci
의 〈모나리자〉, 앤디 워홀의 〈마릴린 먼로〉, 에두아르 마
네Édouard Manet의 〈올랭피아〉, 빈센트 반 고흐의 〈자화상〉
과 같은 작품들은 그것을 벤치마킹하는 작가의 기법을 돋
보이게 하는 수단이라는 의미다. 조형예술은 형식이 곧
내용이기 때문에 예술가들은 자기의 조형언어가 드러나
게 하기 위해 기존의 익숙한 이미지를 차용한다. 약간의
오마주와 패러디, 그리고 더욱 중요한 자신만의 조형언어
를 드러내기 위해서라는 말이다. 요즘 미술가들은 진심으
로 다른 예술가의 삶마저 모방하고 싶어 하기는 할까? 그
들은 어떤 노력을 하고 있을까?

짝퉁의 미학

: 미켈란젤로는 짝퉁으로 성공했다

"아무리 하잘것없는 위조품이라도, 거기엔 진품이 가지고 있는 미덕이 있다."

늙은 경매사로 분한 제프리 러시의 명연기가 돋보였던 아주 흥미로운 영화 〈베스트 오퍼The Best Offer〉(2013)의 명대사다. 화가 출신의 까다로운 늙은 경매사는 그 미덕이란 창작자 자신을 드러내고 싶어 하는 욕망이라고 표현한다. 모사하는 화가들은 자신을 알리고 싶은 욕심에 그림의 옷 주름이나 눈동자 등에 슬그머니 자기 이니셜을 새겨 넣는다는 것!

명품 곁엔 짝퉁이 있다. 짝퉁은 명품의 진가를 훨씬 더 높여준다. 때론 짝퉁이 더 사랑스럽다. 미술계에선 그렇다. 그럼 미술사상 가장 위대한 짝퉁은 무엇일까? 서구 미술관에서 수없이 마주쳤던, 그러면서 '역시 최고야!'를 서슴없이 부르짖었던 고대 그리스 조각이다. 그러나 알고 보면 이들은 대부분 로마 시대에 카피한 모조 조각들이다. 명패를 보면 '로만 카피roman copy' 혹은 '레플리카replica(영어로는 reproduction)'라고 쓰여 있을 것이다. 그렇다. 우리가 여태 찬사를 아끼지 않았던 그 작품들이 바

로 짝퉁이었다. 그렇다면 어떻게 이런 일이 가능했을까?

신화와 마찬가지로 미술에서도 고대 그리스와 고대 로마를 항상 묶어서 다루는 이유가 있다. 그리스는 멸망한 이후 로마 치하에 있었다. 그때 그리스를 찾았던 로마인들은 조각을 보고 그리스풍에 반해 그야말로 델로스 섬 등 조각 공방이 있던 지역의 일꾼들을 모조리 로마로 데려갔다. 그러고는 공방 일꾼들에게 그리스풍과 똑같은 조각을 만들어줄 것을 요구했다. 결국 그리스풍의 작품이 무더기로 만들어졌고 어떤 경우는 카피본만 200점이 넘기도 했다.

그런데 카피와 레플리카는 확실한 차이가 있다. 카피는 그리스 시대 조각을 로마 시대에 다른 사람이 그대로 모방하는 것이다. 반면 레플리카는 어떤 공방의 조각가가 A란 조각을 만들었을 경우, 그것을 보고 다른 사람이 똑같은 작품을 주문하면 그 작가 혹은 같은 공방의 사람이 다시 만들어주는 것이다. 거의 완벽히 복제할 수 있는 조각이니 가능한 얘기다.

미켈란젤로 부오나로티Michelangelo Buonarroti는 위작의

미켈란젤로가 〈잠자는 큐피드〉를
제작하기 전에 그린 드로잉.
실물 조각은 화재로 소실되었다.

명수였다. 1496년, 자신감이 충만했던 21세의 미켈란젤로는 친구의 제안으로 자기 조각품인 〈잠자는 큐피드〉를 유적에서 발굴한 것처럼 꾸미기로 마음먹었다. 그는 조각을 밭에 묻어두어 하얀 대리석의 윤기를 퇴색시키는 술수를 썼다. 그러고는 로마의 골동품상인 발다사레 델 밀라네세Baldassare del Milanese에게 보냈다. 발다사레는 이것을 포도밭에서 발굴된 고대 조각이라며 로마의 고위 성직자인 산 조르조 추기경(본명은 라파엘레 리아리오Raffaele Riario)에게 200두카트에 팔아넘겼다. 예술을 사랑하고 학식을 갖춘 추기경이 이 위조품에 감쪽같이 속아 넘어갔다.

그런데 추기경은 차츰 의심을 품기 시작했다. 고대 작품의 보존 상태가 너무 완벽했고, 부오나로티 가문 출신의 한 젊은이가 로마인들과 똑같은 조각상을 제작한다는 소문을 접한 적이 있었기 때문이다. 급기야 추기경은 위조품에 속았다는 사실을 깨닫고 대리인을 보내 그 젊은이에 대해 알아보게 했다. 그러나 미켈란젤로의 작품에 매료된 대리인은 피렌체에 온 목적을 솔직히 털어놓으며 로마에 와서 마음껏 재능을 펼쳐보라고 권유한다. 사건은

작품 값을 돌려주는 것으로 마무리됐지만, 그로 인해 추기경과 미켈란젤로의 만남이 이루어졌다. 미켈란젤로는 이를 계기로 로마에 입성하게 된다. 다시 말해 모작으로 천재적 가능성을 십분 인정받을 수 있었던 것이다. 그도 그럴 것이 르네상스의 가장 좋은 미술 교과서는 고대 로마를 그대로 베끼는 것이었으니, 모방을 잘하는 자가 우선적으로 선택되기 마련이었다.

그뿐 아니다. 최근 영국의 미술사학자인 티에리 르냉Thierry Lenain은 그가 펴낸『위작Art Forgery』에서 미켈란젤로가 원작을 손에 넣기 위해 위작을 여러 차례 그렸다고 주장했다. 위작을 소유주에게 주고, 원작은 자신이 가지는 파렴치한 행동을 하곤 했다는 것이다. 그는 미켈란젤로가 자기 손에 들어온 원작을 철저히 연구하면서 이를 뛰어넘으려 했을 것이라고 분석한다.

미켈란젤로와는 달리 북구 르네상스의 선구자 알브레히트 뒤러Albrecht Dürer는 자기 작품을 표절한 화가를 고소했다. 그는 베네치아에서 자신의 목판화 복제품이 팔리고 있다는 소문을 듣게 된다. 1506년 고향 뉘른베르크

알브레히트 뒤러의 판화 〈요아킴의 제물이 거절당하다〉(왼쪽, 1504년경)를
모사한 마르칸토니오 라이몬디의 판화(오른쪽)

를 떠나 멀리 베네치아까지 달려간 그는 마르칸토니오 라이몬디Marcantonio Raimondi라는 판화가가 자신의 목판화를 동판화로 정교하게 복사한 다음 수없이 복제해 팔고 있는 것을 확인한다. 상당한 재능이 있었던 라이몬디는 원작 목판화의 자연스러운 질감을 세밀하게 동판에 새겨 비싼 값에 팔았던 것. 판화 용지의 크기나 잉크 색깔도 뒤러가 사용한 것과 동일했을 뿐만 아니라, 뒤러 작품의 독특한 서명인 이니셜 'A. D.'로 이루어진 모노그램도 그대로 사용했다.

라이몬디가 판화 구매자들에게 뒤러의 진품이라고 속여 팔았다면 분명 위조라고 할 수 있다. 그러나 실제로 판매자도 구매자도 뒤러 작품이라는 전제로 사고판 것인지 여부는 분명치 않다. 뒤러는 라이몬디를 상대로 판매 금지 및 부당 이득을 청구하는 내용으로 베네치아 정부에 소송을 냈다. 그러나 베네치아 정부는 라이몬디에게 동판 원판에서 뒤러의 사인을 삭제하라는 명령을 내렸지만, 정작 뒤러의 그림을 그대로 모사해서 판매하는 것까지 금지하지는 않았다. 그 후에도 라이몬디는 계속해서 뒤러 외

에 라파엘로, 뤼카스 판레이던Lucas van Leyden의 작품을 판화로 모사했고, 이로써 판화 양식이 가진 표현 가능성을 높였다는 평가를 받았다.

수년 전 미국의 사진작가 모튼 비비Morton Beebe는 자신이 찍은 사진 이미지가 미국 팝아트의 선구자 로버트 라우센버그의 콜라주 작품에 쓰인 것을 두고 다음과 같은 정중한 메시지를 보냈다. "지금까지 예술가의 권익을 위해 힘써 오신 분께서 제 이미지를 출처 표기도 없이 무단으로 사용하시다니 놀랍습니다." 이에 대해 라우센버그는 대가(?)답게 허를 찌르는 답신을 보냈다. "그동안 나는 다른 예술가의 이미지를 내 작품에 삽입하거나 변형해 넣었지만, 그것으로 문제가 된 경우는 단 한 번도 없었습니다. 오히려 자신들의 이미지가 사용됐다는 것만으로도 행복과 자부심을 느낀다는 감사 서신을 수도 없이 받아왔기 때문에 지금 당신의 반응에 나 역시 놀라고 있습니다."

포스트모더니즘 시대의 현대미술은 혼성 모방과 패러디라는 이름 아래 차용과 인용이 아주 자유롭다. 어쩌면 미술계에서만큼은 더 이상 표절 시비가 일어나지 않을

마르셀 뒤샹, 〈L.H.O.O.Q.(그녀의 엉덩이는 뜨겁다)〉, 〈모나리자〉 패러디. 1919년:
〈모나리자〉는 예술가들이 가장 많이 차용하는 작품이다.

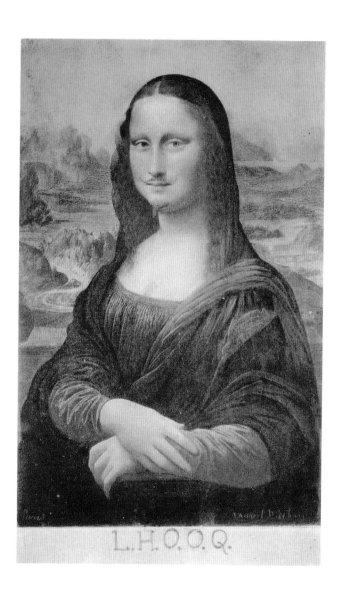

지도 모른다. 포스트모더니즘의 대표적인 철학자 롤랑 바르트Roland Barthes의 '저자의 죽음'이라는 개념, 자크 데리다Jacques Derrida의 '모든 예술은 번역'이라는 말이 더 이상 낯설지 않기 때문이다. 그렇다. 어차피 누군가 내 작품을 표절하고 차용한다면, 다빈치의 〈모나리자〉 정도는 돼야 하지 않겠는가! 아마 다빈치는 천국에서 기뻐할 것이다. "나는 표절 당한다. 고로 존재한다!"

올드 보이를 위하여

: 노년에 더 찬란히 빛나는 창조정신

미술은 나이 든 화가를 좋아한다? 미술은 특이하게도 나이 들수록 더욱 빛을 발하는 장르다. 미술가들의 명작은 노년에 나오는 경우가 많다는 거다. 음악이나 문학 분야의 걸작이 청장년 시기에 나온다는 점을 상기한다면, 미술은 분명 좀 특별한 장르인 것 같다. 미술이 나이 든 예술가를 존경하고 칭송하는 이유는 무엇일까? 예술가는 늙음 혹은 나이 듦을 어떻게 받아들였을까? 나이 들면서 다른 사람의 나이를 확인해보는 것, 몇 살에 무슨 일을 했을까를 헤아려 보는 일은 진정 나이 듦으로부터 자유롭지 못한 인간의 슬픔이지만, 아직 남아 있는 미래에 대한 자신의 가능성의 타진이기도 하지 않을까?

오래 살았던 작가들은 대략 걸작도 남기고, 살아서 명성도 누린다. 물론 오래 산 모든 미술가가 주요한 작품을 남기는 건 아니다. 피카소는 평생에 걸쳐 예술적 실험을 감행했지만 70, 80대의 작품이 이전 시기의 작품보다 미술사적으로 중요하다든지, 문제적인 이슈를 냈다든지 했던 것은 아니다. 이에 비한다면 미켈란젤로의 〈론다니니의 피에타〉, 렘브란트 판 레인의 〈돌아온 탕자〉, 피에르

미켈란젤로 부오나로티, 〈론다니니의 피에타〉(미완),
1564년경, 대리석, 195cm,
밀라노 스포르체스코 성

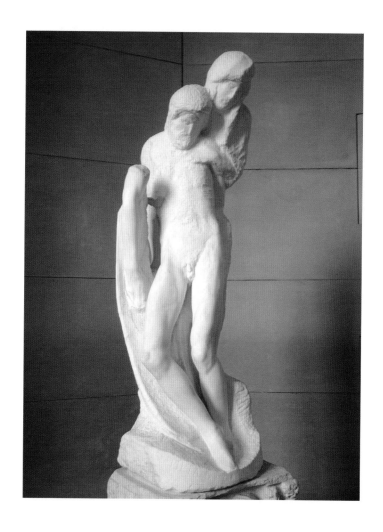

램브란트 판 레인, 〈돌아온 탕자〉,
1661~1669년경, 캔버스에 유채, 262×205cm,
상트페테르부르크 에르미타시 미술관

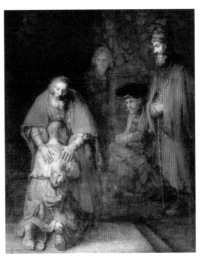

피에르 보나르, 〈화장실 거울에 비친 자화상〉,
1939~1945년, 캔버스에 유채, 73×51cm,
파리 조르주 퐁피두센터

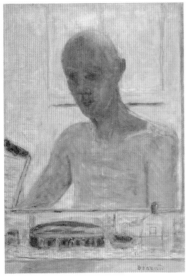

보나르의 〈자화상〉은 모두 만년의 걸작들이다. 물론 이 작품들은 젊은 시절의 자긍심과 활력에는 미치지 못하지만, 기나긴 인생 역정을 통과해온 존재만이 증명할 수 있는 세상과 인생에 대한 심오한 통찰이 담겨 있다.

그리고 누구보다 만년에도 어김없이 명작을 남겼던 화가가 있었으니 바로 르네상스의 대화가 베첼리오 티치아노Vecellio Tiziano다. 베네치아 없는 티치아노, 티치아노 없는 베네치아를 상상하기 어려울 만큼 베네치아의 외향적 문화를 완벽하게 묘사했던 티치아노는 아주 길고 바쁜 생애를 보냈다. 99세까지 살았다고 전해지는 티치아노는 노년을 열렬히 예찬했다. 당대의 누구보다도 오래 산 그는 쉰 살의 중년 화가들보다 이젤 앞에 더 오래 앉아 작업할 수 있다는 것을 크나큰 자랑으로 여겼다. 그래서 그는 의뢰인에게 나이 이야기를 할 때마다 한두 살씩 올려 말하곤 했다. 가능하면 나이를 줄여 말하고픈 충동을 가진 범인들과는 달라도 너무 다르다.

사실 티치아노는 위대한 화가들 중에서 확실한 후원자 없이 독립적으로 활동한 최초의 화가다. 교황이나 군

베첼리오 티치아노, 〈자화상〉,
1562년, 캔버스에 유채, 75×96cm,
베를린 국립 회화관

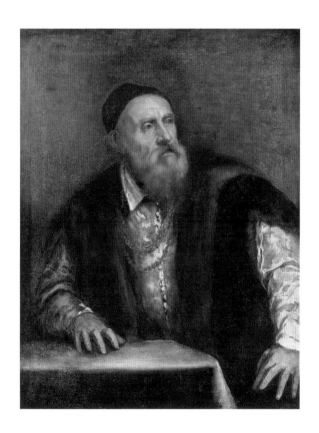

주에게 몇 년 동안 고용된 적이 없었고 공식적인 궁정화가로 일하지도 않았다. 궁정화가라면 그럴듯한 직함으로 보이지만 사실 르네상스 시대의 궁정화가는 궁정의 요리사나 어릿광대, 악사와 별로 다를 바 없었다. 반면에 티치아노는 자기 공방을 소유하고 있었다. 다양한 신분의 고객들이 그의 공방을 찾아와 그림을 감상하고 마음에 드는 것이 있으면 구입했다. 이런 방식으로 그는 평생 자신의 마음에 드는 대상과 인물을 그렸으며, 의뢰인이 만족하든 않든 개의치 않고 자신의 의지를 따랐다. 당시 그와 같은 독립성을 누린 예술가는 거의 없었다.

티치아노는 그저 위대한 화가에 머물지 않았다. 그는 자신의 이름으로 작품 활동을 하게 된 이후 평생토록 자기 명성을 높이고 확장한 예술가였다. 그가 어찌나 대단한 인물이었던지, 카를로스 5세의 초상화를 그리던 티치아노가 떨어뜨린 붓을 황제가 직접 주워 건네며 "티치아노는 황제의 시중을 받을 가치가 있다"고 말했다는 전설 같은 이야기가 전해지기도 한다.

티치아노의 전작에는 삶에 대한 열정적인 사랑이 고

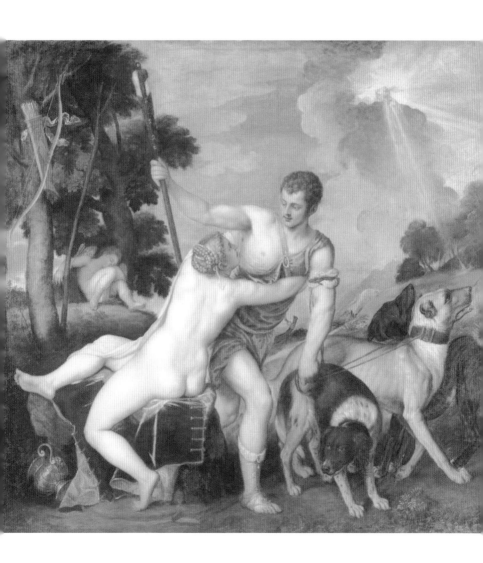

베첼리오 티치아노, 〈비너스와 아도니스〉,
1553년경, 캔버스에 유채, 186×207cm,
마드리드 프라도 미술관

스란히 드러난다. 특별히 만년에 스페인의 왕 펠리페 2세의 주문으로 10년 동안 그린 '포에지Poesie(그리스 로마 신화를 주제로 한 여섯 점의 회화. 〈다나에〉, 〈비너스와 아도니스〉, 〈페르세우스와 안드로메다〉, 〈디아나와 악타이온〉, 〈디아나와 칼리스토〉, 〈에우로페의 강탈〉이 있다)'는 티치아노 특유의 관능적 낙천주의를 통해 사랑의 황홀경이라는 판타지를 어김없이 보여주고 있다. 역시 관능성은 젊은 시절이 아니라 노년의 장기가 될 수 있다는 아이러니(?)마저 느끼게 해주는 작업들이다.

거미 조각으로 유명한 루이즈 부르주아Louise Bourgeois야말로 늦은 나이에도 얼마나 활력 있게 작업할 수 있는지를 보여주는 기념비적 존재다. 사실 부르주아는 40세가 넘어 본격적인 작업을 시작했고, 70세가 다 되어 명성을 얻었으며, 99세로 죽을 때까지 현역으로 살다 간 작가였다. 부르주아는 86세인 1997년부터 작업실에서 나오지 않기로 결심한다. 그가 만든 조각 '거미' 조각이 세계 곳곳에 세워지기 시작한 지 3~4년이 흐른 뒤였다. 90세를 앞둔 노작가가 작업실에 틀어박혀 작업만 하겠다니 참으로 알

루이즈 부르주아, 〈꽃〉,
2009년, 종이에 과슈, 59.69×45.72cm

수 없는 노릇이었다.

그런데 웬걸! 남성 성기와 거세도구 혹은 여성의 자궁을 연상시키는 다소 폭력적이고 그로테스크한 작업을 하던 부르주아가 손바느질만으로 아주 작은 인형을 만들기 시작한 것이다. 값나가는 무겁고 딱딱한 재료가 아닌, 집 안의 모든 폐품과 쓰레기와 잡동사니를 사용했다. 다름 아닌 부르주아가 평생 입었던 잠옷, 속옷, 수건, 이불 시트 같은 아주 부드러운 헝겊들이었다. 이때부터 그녀는 부모님의 태피스트리 복원 가게를 돕던 유년시절 기억을 되살려내기 시작했다. 어머니를 비롯한 집안의 모든 여자들이 그랬던 것처럼 깁고, 싸매고, 꿰매는 등 바느질로 하루에 몇 점의 인형을 만들어냈다. 이로써 바느질 인형들은 유년시절 가족사로부터 받은 상처와 트라우마를 치유하는 행위가 되었다. 부르주아의 인형 작품은 이전 작품보다 훨씬 작고 부드러웠지만, 그 아우라는 훨씬 더 크고 압도적이었다. 그녀는 나이 아흔이 가까워졌을 때에야 비로소 삶과 화해를 시작할 수 있었다.

세심한 바느질로 인형 연작에 몰두했던 부르주아는

이후 꽃 연작을 시작한다. 그녀는 꽃을 아주 붉고 화려하고 섬뜩하게 그려냄으로써 그 어느 때보다 젊고, 뜨겁고, 역동적으로 묘사했다. 부르주아의 꽃 연작은 여느 꽃 그림이 나타내는 단순한 바니타스vanitas(허무 혹은 무상)를 뜻하지 않는다. 오히려 만년의 꽃은 자신의 삶에 보내는 환생의 암시이자 생명에 관한 드라마라고 할 수 있다. 그런 의미에서 인형과 꽃은 만년에 그녀가 이룩한 가장 미시적인 이미지인 동시에 가장 거대한 생명력을 담보한 예술이 되었다. 중요한 건, 거의 100세까지 장수했던 부르주아가 나이가 들수록 진정 자기가 하고 싶은 일을 할 수 있는 자유를 얻었다는 사실이다. 거대담론에 대한 관심보다는 더욱더 자기다운 일에 집중했던 것! 그로써 부르주아는 무언가 다르게 살고 싶은 살아남은 우리들에게 노년의 삶이 얼마나 황홀할 수 있는지를 아름다운 선물로 안겨준 셈이다.

조선의 대가 겸재 정선謙齋 鄭歚(1676~1759)의 주요 작품도 60대 이후에 나왔다. 76세에 그 유명한 〈인왕제색도〉를 제작했고, 여든이 넘어서는 사랑스러운 〈초충도〉를

겸재 정선, 〈개구리〉,
비단에 채색, 29.5×22.2cm,
국립중앙박물관

겸재 정선, 〈자위부과刺蝟負瓜〉,
종이에 채색, 28.8×20.0cm,
간송 미술관

그렸다. 패랭이, 맨드라미, 여뀌, 국화 같은 식물과 벌, 나비, 파리 등 작은 벌레들이 짝을 이루고 있는 그림들은 신사임당의 그림과는 또 다른 묘미를 드러낸다. 게다가 얼마나 위트와 유머가 있는지, 보는 재미가 쏠쏠하다. 특히 고슴도치가 오이를 훔쳐 가는 장면은 압권이다. 고슴도치가 자기 몸을 뒤집어 오이를 등에 콱 꽂고 가는 모습이 얼마나 귀엽고 앙증맞은지 절로 웃음이 터져 나온다. 이처럼 겸재를 포함한 만년의 화가들의 그림을 보는 일은 아주 흥미롭다. 특히 숭고와 섬세함을 가로지르며 자유롭게 유영하는 운신의 힘은 늙음이란 노화한 것이 아니며 노년 또한 세상과 우주에 대한 지혜를 터득해가는 아주 중요한 시기라는 사실을 넌지시 알려준다.

폴 고갱의 두 작품:
〈망고꽃을 든 두 타히티 여인〉(왼쪽), 1899년
〈이아 오라나 마리아(La Orana Maria)〉(오른쪽), 1891년
뉴욕 메트로폴리탄 미술관

익숙함에 낯선 시선을 던지다

시시한 것을 위대하게,
위대한 것을 시시하게

완벽한 얼굴이란 없다

: 상상력을 촉발하는 얼굴에 대하여

수년 전 지하철 성형 광고를 현재의 20퍼센트 이하로 줄인다는 기사가 나왔다. 정말이지 너무하다 싶을 정도로 강남의 지하철에는 수많은 성형 광고가 넘쳐 난다. 어떤 '비포 앤 애프터'는 참으로 드라마틱해서, 성형을 반대하는 사람이라도 잠시 혹할 정도다. 문제는 모두가 너무 비슷비슷한 얼굴을 하고 있다는 점이다. 각기 다른 얼굴을 모두 동일한 틀로 찍어 놓은 것 같다. 게다가 거의 섹시한 얼굴이다. 짙은 쌍꺼풀과 높은 코는 기본이고, 지적으로 보이는 사각턱을 모두 브이라인으로 고쳤다. 마치 간판처럼 단번에 시선을 사로잡는 강력한 외모를 지향하는 이 사회에서 '이래도 안 볼 거야!'라고 비명을 지르는 듯하다. 일단 눈길을 끄는 데는 성공한 것 같다.

성형으로 만들어진 유사한 얼굴을 의사가 만든 쌍둥이라는 뜻에서 '의란성 쌍둥이'라고 부른다. 더 심한 용어로는 '성괴(성형괴물)'라는 말도 있다. 어쨌거나 이 모든 용어는 성형이 만들어낸 폐해를 지칭한다. 보통 지나친 성형을 두고 정신과 치료를 병행해야 한다고 말하지만, 그것보다는 미적 교육이 더 절실한 때가 아닐까 하는 생

각이 든다. 그나마 미학과 예술론 교육을 비교적 많이 받는 미술대학 출신들이 성형수술을 가장 적게 한다는 것도 같은 맥락에서 생각해볼 수 있지 않을까? 미술가들은 다양한 미의 형태를 창조해내야 하는 만큼 보통 사람이 생각지 못하는 곳에서 미를 발견하곤 한다. 미술인에게 중요한 것은 미인의 얼굴이 아니라, 상상력을 촉발하는 얼굴이다.

사실 인간의 얼굴만큼 예술적인 것은 없다. 살아온 흔적, 심리적 상황, 감정 기복, 인간관계의 스펙트럼이 그대로 새겨져 있는, 세상에 단 하나밖에 없는 기상천외한 텍스트다. 게다가 시시각각 변하는 다양한 표정은 그야말로 인간만의 고유한 특질이 아니겠는가! 어쩌면 표정이 풍부한 얼굴이야말로 진정 살아 있는 얼굴, 아름다운 얼굴이 아닐까? 영국 영화를 보면 여배우조차 뻐드렁니가 있으면 있는 대로, 사마귀, 주근깨가 있으면 있는 대로 맨얼굴을 드러낸다. 그것이 삶의 진실이기 때문이다. 그래서인지 그들이 만든 드라마는 진정성과 현실성이 동시에 느껴진다.

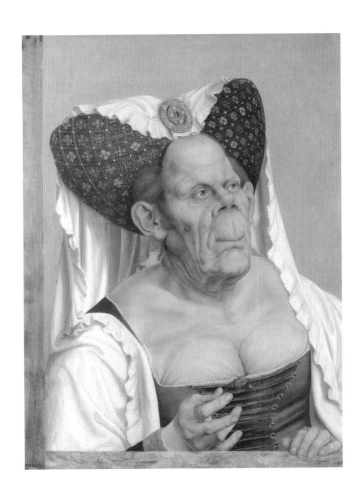

서양미술사는 어땠을까? 미술의 역사가 인물화와 초상화의 역사인 것만 보아도 인간의 얼굴에 부여된 중요성은 아무리 강조해도 지나치지 않는다. 서양미술사도 어느 시기까지는 초상화를 실제 인물보다 훨씬 더 아름답게 그리려는 욕망, 즉 이상화에 목을 맨 것이 사실이다. 예컨대 고대 그리스의 조각상들은 실존하는 얼굴과 몸이 아니다. 그것은 실제 인간의 육체적 부족함을 모두 보충해서 만든 이상화된 몸이다. 당대 사람들은 아름다운 육체에 아름다운 영혼이 깃들어 있다고 생각했다. 그리고 그 아름다운 영혼이 깃든 몸은 수학적으로 비례가 완벽해야 했다. 고대 그리스에서는 미의 이데아가 현상세계에 나타날 때, 그것이 '정확한 척도와 비례'로서 드러나야 한다고 생각했던 것이다. 그중 가장 흔한 규준이 황금비율이었다. 그 유명한 〈벨베데레의 아폴론〉도, 〈밀로의 비너스〉도, 〈모나리자〉의 얼굴도 대략 황금비율(1:1.618)에 입각해 만들어졌다. 우리가 선호하는 미의 형태는 바로 이런 고대 그리스의 미적 전통에서 온 것이다.

이런 미인의 기준이 고대 그리스를 거쳐 르네상스,

19세기 신고전주의에 이르기까지 아주 오랫동안 서양인의 의식과 무의식 속에 각인되었다. 그런데 미술사의 중간 즈음에 균일하고 틀에 박힌 미가 차츰 지겹고 진부하게 느껴지는 시대가 도래한다. 바로 전성기 르네상스가 막 지나간 16세기 매너리즘 시대이다. 당대 영국 출신의 철학자이자 근대 경험론의 선구자인 프랜시스 베이컨은 "탁월한 미는 반드시 어딘가 비례가 이상하다"라고 설파하기에 이른다. 진정한 아름다움은 어딘지 비례가 어색하다는 것이다. 이미 이 시대에, 거장들의 작품은 실로 완벽하지만 완벽한 것은 오랫동안 흥미를 끌 수 없다는 관념이 싹트기 시작했던 셈이다.

그렇다면 서양미술사에서 추한 얼굴과 몸이 본격적으로 등장한 것은 언제부터인가? 이미 르네상스 시대에 레오나르도 다빈치는 기형이나 광인의 얼굴을 그리기 위해 병원과 빈민가를 찾아 그들을 가감 없이 묘사했다. 다빈치는 아무런 편견 없이 지고한 미의 형태는 물론 기괴하고 추한 형태에도 관심을 가졌다. 아름다움도 금세 질린다고 생각했던 그가 균형 감각을 유지하기 위한 방법이

페테르 파울 루벤스, 〈삼미신〉,
1636~1638년, 캔버스에 유채, 221×181cm,
마드리드 프라도 미술관

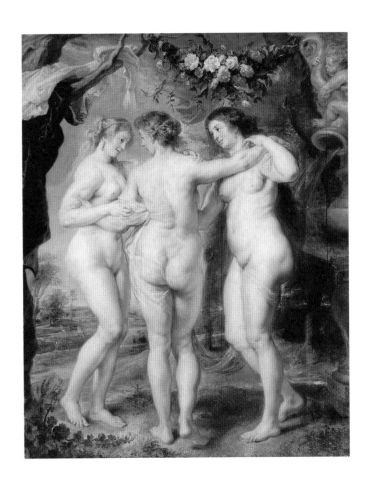

었을 것이다. 또한 북구 르네상스의 플랑드르, 네덜란드, 독일 회화 속 마돈나와 비너스를 비롯해 성서와 신화 속 여주인공들은 통상적인 미의 기준과는 거리가 멀다. 그녀들은 이마가 지나치게 넓고, 눈썹이 거의 없으며, 입은 아주 작고, 턱도 매우 짧다. 마치 기형에 가까울 정도로 비례가 엉망이다. 때론 섬뜩한 느낌이 들기도 한다. 그런데 이런 인물은 처음 볼 때보다는, 보면 볼수록 매력적인 이미지로 다가온다. 전형적이지 않고 독특해서 오히려 신선하고 잊히지 않는 도상으로 각인되는 것이다.

16세기 매너리즘 시대에는 고전적인 미인보다 목과 허리가 지나치게 긴 몸이 나타난다. 그런가 하면 17세기 바로크 시대 북유럽에서는 뚱뚱한 여인이 그림의 주인공으로 등장한다. 페테르 파울 루벤스Peter Paul Rubens가 그린 미의 여신들을 보라! 셀룰라이트가 불거진 몸을 당당하게 드러내고 있다. 19세기 낭만주의 시대에 오면 광인의 얼굴이 주인공으로 등장한다. 낭만주의의 대표 화가였던 테오도르 제리코Théodore Géricault는 심각한 우울증으로 잠시 파리의 살페트리에르 정신병원에 입원하는 동안 정신과

의사인 에티엔 장 조르제Etienne-Jean Georget의 주문으로 광인의 초상화를 10여 점 그렸다. 편집증 환자, 절도벽이 있는 남자, 과대망상증 남자, 도박에 빠진 여자, 질투에 사로잡힌 여자 등이 초상화의 모델이었다. 얼굴 표정은 이목구비의 짜임새가 흐트러져 어딘지 합리적 주체로 보이지 않는다. 질 들뢰즈 식으로 말하자면 '얼굴의 탈영토화', 즉 또 다른 가능성을 가진 얼굴이 된다. 이렇게 얼굴을 해체할 때 얼굴 너머로 "완전히 다른 비인간성"이 드러난다. 하지만 이런 얼굴은 인간이 얼굴을 갖지 못했던 시절로 퇴행하는 것을 의미하지는 않는다. 그것은 창조적인 퇴행 혹은 역행이다. 들뢰즈의 '동물 되기', '아이 되기'도 같은 맥락에서 생각해볼 수 있다.

뿐만 아니라 현대미술에서는 아름다움의 기준에 대한 심각한 지각변동이 일어난다. 뚱뚱한 몸, 장애자의 몸, 흑인의 몸, 노인의 몸 등 미술사에서 소외되고 억압받던 몸이 등장한다. 이렇듯 미술사에서는 이상화된 얼굴과 신체를 거부하고, 그동안 억압하고 비정상적으로 치부해왔던 몸들이 적나라하게 표현되기 시작한다. 예컨대 뚱뚱한

테오도르 제리코, 〈도벽 환자의 초상〉,
1819~1823년경, 캔버스에 유채, 61×50cm,
벨기에 헨트 미술관

테오도르 제리코, 〈미친 여인(망상적인 질투에 사로잡힌 여인의 초상)〉,
1822년, 캔버스에 유채, 72×58cm,
리옹 미술관

몸은 대지모의 포용성을 의미하는 존재로, 못생긴 얼굴은 상상력을 촉발하는 존재로, 양성구유의 몸은 신의 섭리를 나타나는 존재로, 장애인의 몸은 역경에도 불구하고 살아남은 생명력을 가진 존재로 탈바꿈시키는 시도들이 일어났던 것이다.

사실, 오늘날의 시각에서 보면 신윤복의 〈미인도〉 속 주인공은 심심하고 평범한 얼굴이다. 어쩌면 전형적인 우리네 여인의 얼굴일 수도 있는 이 얼굴을 두고 사람들은 미인이라고 생각하지 않을지도 모른다.

그런데 그녀가 진정 아름다운 이유를 서양인인 마르셀 프루스트Marcel Proust가 더 잘 설명해줄 수도 있다. 지극히 평범한 외모의 여자에게 끌렸던 그는 자전적 소설인 『잃어버린 시간을 찾아서In Search of Lost Time』에서 고전적으로 아름다운 여자는 남자에게 상상력의 여지를 주지 않는다고 말한다. "어여쁜 여자들은 상상력이 없는 사내들에게 넘겨주자"라고 말할 정도다. 그뿐 아니다. 소설가 알랭 드 보통은 『왜 나는 너를 사랑하는가Essays in Love』에서 아름다움에 관한 전혀 다른 상상력을 발휘한다. 앞니 사

신윤복, 〈미인도〉,
18세기, 비단에 채색, 114×45.5cm,
간송 미술관

이가 벌어진 클로이라는 여자에게 매력을 느낀 화자는 치아 사이의 틈이 그렇게 유혹적으로 보인 것은 자신의 상상력을 자극했기 때문이라고 말한다. "완벽한 아름다움에는 어떤 압제, 창백함, 독단성이 있다. 진정한 아름다움은 흔들리기 때문에 측정이 불가능하다. 그녀의 아름다움은 헝클어져 있었기 때문에 창조적 재배치가 가능했다. 고전적인 비례를 갖춘 사람을 아름답다고 생각하는 데에 무슨 독창성이 있을까?" 진정 새겨볼 만한 말이다.

대지라는 거대한 캔버스

: 신을 위한 작품인가?

어느 날, 예술가 지인 한 분이 제주도에 땅을 샀다. 묘한 분위기였지만 그다지 쓸모 있는 땅처럼 보이진 않았다. 그녀는 이런 황무지 같은 땅에 제단을 만들고 싶다고 했다. 갑자기 무슨 접신이라도 할 요량인가 싶었지만, 무척 흥미로운 발상이라고 생각했다. 이처럼 예술가들은 땅을 캔버스로 생각한다. 이제는 작업실의 종이와 캔버스가 그들의 아이디어를 쏟아낼 수 있는 유일한 재료가 아니다. 이미 오래전 1960년대 미술가들이 캔버스와 작업실을 박차고 나왔다. 그들은 대지를 캔버스로 삼았다.

아마도 최초의 대지미술은 '크롭 서클Crop Circle'이라고 불리는 미스터리 서클일 것이다. 1946년 영국 남서부 지역, 솔즈베리 페퍼복스 힐Pepperbox Hill에서 아주 큰 두 개의 원형 무늬가 처음으로 목격됐다. 이 같은 현상은 이후 미국, 영국, 네덜란드, 호주 등 전 세계적으로 확산됐다. 이 크롭 서클은 자연 현상인지, 미지의 우주 생명체가 만든 것인지, 인간이 만든 것인지 여전히 오리무중이다. 그런 까닭에 오래도록 우리에게 환상의 존재로 남아 있는 것이다.

본격적인 미술사적 의미에서 대지미술Earth Work, Land Art, Environment Art은 1960년대 후반 미국에서 유행했던 미술 경향이다. 대표 작가인 로버트 스미스슨Robert Smithson이 소설가 브라이언 올디스Brian W. Aldiss가 쓴 동명의 과학 소설에서 힌트를 얻어 전람회의 이름에 사용함으로써 일반화된 용어가 되었다. 이처럼 대지미술이 미국에서 탄생한 것은 바로 거대한 땅덩어리 때문이다. 미국이야말로 감히 '대지'라는 장소를 캔버스로 활용하고 싶다는 욕망을 갖게 해주는 곳이다. 가도 가도 끝이 없는 사막을 비롯해 협곡, 바다, 강, 해안 등 다양한 자연 환경을 가진 나라, 게다가 문명과 문화가 동시에 발달한 나라가 미국 말고 또 어디 있을까?

미국에서 대지미술이 탄생하고 발전한 것은 단순히 물리적 스케일 때문만은 아니다. 주지하듯 제2차 세계대전 이후 미술의 무게 중심이 유럽에서 미국으로 이동했다. 미국의 작가들은 전쟁이 끝나고 도시 재건이 한창이던 1950~60년대에 이르러 문명 비판과 환경 문제에 관심을 갖기 시작했다. 그들 스스로 서구 문명에 대한 반성과 성

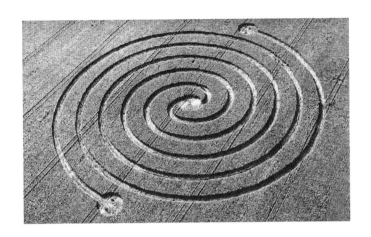

찰을 시작한 것이다. 그때 동양 철학과 문화가 하나의 대
안으로 떠올랐고, 그중에서도 선불교가 널리 퍼지기 시작
했다. 자아와 자유를 중시했던 당시의 저항적인 히피 문
화와 현실 속 수행을 강조했던 일본의 선불교가 잘 융합
됐던 것이다.

게다가 미술 시장의 대대적인 상업적 성공으로 말미
암아 화랑과 딜러, 비평가와 작가의 시스템이 역동적으로
돌아갔다. 이때 대지미술가들은 '물질'로서의 미술과 상업
적인 미술을 비판, 부정하고 나섰다. 그들은 특히 당대 유
행하던 팝아트의 가벼움과 상업성, 미니멀리즘의 단조로
움과 안일함을 비판했다. 결과적으로 대지미술가들은 전
시장(혹은 미술관) 밖으로 나가 특정한 장소와 환경이 개
입되는 새로운 미술을 시도하게 된 것이다.

대지미술의 선구자 격인 로버트 스미스슨의 작품 〈나
선형 방파제Spiral Jetty〉는 최초의 기념비적 대지미술 작품
으로 손꼽힌다. 그는 미국 유타 주 솔트레이크시티에 있
는 그레이트솔트 호에 6,650톤의 돌과 흙을 쏟아부어 전
체 길이 457.3미터의 나선형 방파제를 만들었다. 이 작품

로버트 스미스슨, 〈나선형 방파제〉,
1970년, 유타 주 그레이트솔트 호:
대지미술은 하늘에서 봐야 제대로 음미할 수 있다.

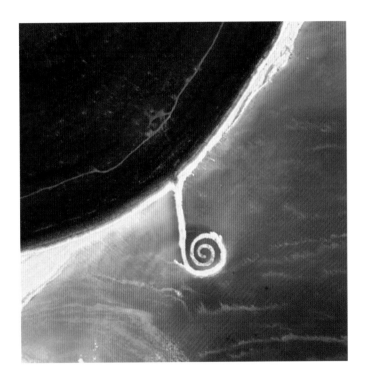

을 통해 오랜 시간에 걸쳐 돌에 소금 결정이 형성되는 모습과 미생물의 번식, 침수 등으로 변화되는 방파제의 모습을 보여주고자 했다. 작품 제작 장소를 그레이트솔트호로 선택한 이유도 그 때문이었다. 이 대지 작업은 세상의 어떤 인간도 위대한 자연의 힘을 이길 수는 없다는 사실, 그리고 그 신비로운 자연의 세계를 예술 행위로 새롭게 조명해 보고자 한 시도였다. 나선형 방파제는 완성 직후 수면이 상승해 한동안 물속에 잠겼다가 다시 소금 결정이 맺힌 돌들과 함께 떠오르는 등 작가의 제작 의도를 지속적으로 보여주었다. 스미스슨은 "영원히 남을 예술"이 아닌 "풍화와 침식 속에 사라질 예술"을 만드는 것에 더 관심이 있었다. 그편이 더 진솔한 예술의 표현 양식이라고 생각했던 것이 아닐까? 그는 어느 날 대지미술을 실행할 장소를 물색하러 다니다 비행기 사고로 추락해 사망했다. 이것이야말로 예술적 순교가 아니겠는가.

가장 드라마틱한 대지미술을 보여준 이는 아무래도 동갑내기 부부 작가인 크리스토와 잔 클로드Christo & Jeanne-Claude이다. 포장 작업으로 유명한 그들은 처음엔

크리스토와 잔 클로드, 〈달리는 울타리〉,
1976년, 캘리포니아

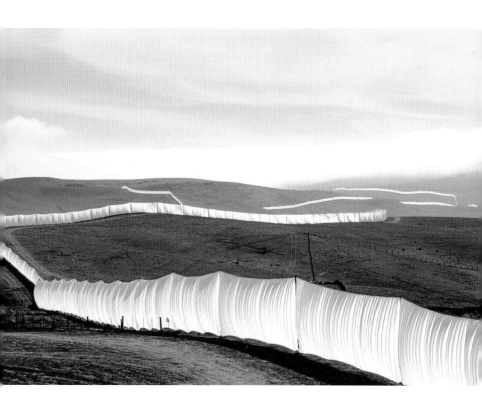

의자, 사람, 가로수, 공공건물을 천으로 둘러싸다가 해안, 다리, 섬에 천을 두르기 시작했다. 1968년 이탈리아에서 처음으로 공공건물을 포장했고, 1969년에는 호주의 해안가 일부를 천으로 둘렀다. 1972년에는 콜로라도 주 라이플 지역 계곡에 거대한 주황색 커튼을 쳤고, 이어 1976년에는 캘리포니아에 중국의 만리장성처럼 〈달리는 울타리Running Fence〉를 완성했다. 1985년에는 파리의 퐁뇌프 다리를 포장했고, 1991년엔 일본 시골 마을의 논과 밭에 노란색과 파란색 우산을 설치해 마치 대지에 노란색과 파란색 점을 찍은 듯한 작품을 만들었다.

그런데 특이한 점은 이런 작품들을 제안하고 설치하는 데 짧게는 몇 년에서 길게는 수십 년까지 걸린다는 것이다. 크리스토와 잔 클로드의 제안은 번번이 거절당하기 일쑤였고, 그들은 거절을 감수하면서 또 제안하고 요청하고 기다렸다. 사실 모든 대지미술은 힘겨운 역경의 드라마요, 사투의 다큐멘터리이다.

특히 베를린에 설치된 〈포장된 라이히슈타크(국회의사당)Wrapped Reichstag〉는 가장 오랜 기다림 끝에 완성된

크리스토와 잔 클로드, 〈포장된 라이히슈타크〉,
1971~1995년, 베를린

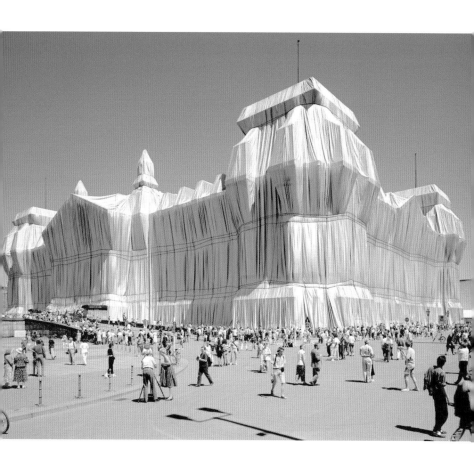

작품이다. 1971년에 시작해서 1995년에 완성되었으니 무려 24년이 걸린 셈이다. 이것이 진정 예술인지의 여부는 물론 공적 업무 방해 등의 난제로 국회에서 표결까지 거쳐 작품 설치를 결정한 이 사건은 미술사상 최초의 일이었다. 이 작업은 10만 제곱미터의 폴리프로필렌 천과 지름 3.2미터, 길이 16킬로미터에 달하는 밧줄이 사용되었으며, 3개월이라는 시간과 1,300만 달러라는 엄청난 비용이 투입되었다. 그럼에도 작품은 고작 2주 동안만 공개된 뒤, 곧 철거됐다. 짧은 기간 동안 이 장관을 보기 위해 전 세계에서 약 500만 명이 베를린을 방문했다. "작품은 누구의 소유도 아니기 때문에 잠시 존재해야만 한다"고 말했던 유목적인 예술가 크리스토의 모토가 그대로 실현되는 순간이었다.

크리스토의 작업이 설치된 기간 동안만 즐길 수 있는 반면, 자연이 도와주지 않으면 절대 불가능한 대지미술도 있다. 바로 월터 드 마리아Walter De Maria의 〈번개 치는 들판The Lightning Field〉이다. 그는 미국 뉴멕시코 주의 광활한 사막에 길이 1.6킬로미터, 폭 1킬로미터의 공간을 마

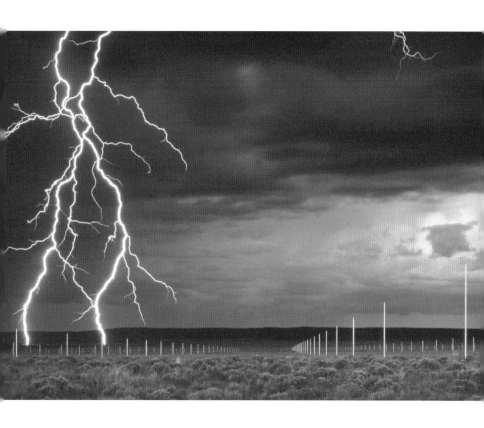

월터 드 마리아, 〈번개 치는 들판〉.
1971~1977년, 뉴멕시코

련하고 7미터 높이의 스테인리스 스틸 봉 400개를 일정한 간격으로 설치했다. 번개를 유도하는 피뢰침을 설치한 이 작품의 전제조건은 비바람이라는 자연 현상이다. 조건만 갖춘다면, 마치 번뜩이는 영감처럼 기막힌 드로잉을 사막에서 구경할 수 있다. 그런데 이 작품을 보는 일 또한 지난한 예술 작업 같다. 작품을 보려면 먼저 예약을 해야 한다. 예약일이 되면 재단에서 보낸 차가 픽업을 나오고, 그 뒤로 관람객은 마리아가 설계한 집에서 엄격한 24시간을 보내야만 한다.

미국의 미술사가인 마이클 키멜만Michael Kimmelman 은 이곳에 다녀온 소감을 다음과 같이 피력했다. "채식 식사를 하고 해가 피뢰침들 사이로 기울어 날이 저무는 모습을 지켜보는 것 외엔 다른 할 일이 없다. 번개가 피뢰침에 꽂히는 경우는 아주 드물다. 이런 식으로 집중을 강요받으니 아무래도 세심하게 주의를 기울이게 되는데, 이는 맥락 안에서 깊은 뜻을 지닌다. 그리고 결국 무언가를 느끼게 된다. 즉 이 작품은 번개보다는 빛과 시간에 관한 것이다. 탁 트인 밤하늘의 별을 보고, 떠오르는 해의 첫 햇

살을 받아 반짝이는 피뢰침들을 보며 나는 감동적인 순간을 경험했다." 현재 뉴멕시코 디아 뉴욕미술센터에 영구적으로 전시 보존되고 있는 이 작품은 자연에 감추어진 비시각적인 영역을 가시적인 영역으로 이끌어낸 스펙터클하고 숭고한 작업으로 평가받고 있다.

이보다 훨씬 더 섬세하고 일상적인 동시에 자연의 파괴를 최소화한 대지미술도 있다. 예컨대 리처드 롱Richard Long은 걷는 것만으로도 얼마든지 예술이 될 수 있음을 보여준 최초의 작가였다. 롱이 한 일이라고는 황무지나 공원의 잔디밭을 반복적으로 걸어서 길을 만들고 사진으로 기록한 것이다. 일종의 신체로 만든 드로잉이기도 하고, 반복을 통한 명상적 행위이기도 하며, 일상과 예술의 경계를 모호하게 만드는 사유의 행위이기도 하다.

그런 의미에서 롱의 걷는 행위는 '산티아고 순례길Camino de Santiago'을 떠올리게 한다. 어쩌면 예수의 제자 야곱의 무덤이 있는 도시를 향해 800킬로미터의 영적인 길을 걷는 순례자들은 자연에서 걷는 경험 그 자체에서 느끼는 즐거움과 신체적 고통까지도 구원의 의미로 받

리처드 롱, 〈도보로 만들어진 선〉,
1967년

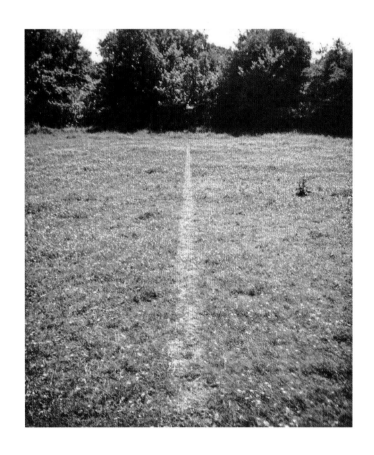

아들였던 대지미술가들이 아닐까. 거의 모든 대지미술가들이 도심에서 멀리 떨어진 오지, 사막, 바다를 캔버스로 삼았다는 사실은, 대지미술을 보러 가는 길 자체가 순례의 길이 되기를 원했기 때문인지도 모른다. 그런 의미에서 진정한 의미의 산책자들은 모두 대지미술가가 아닐까.

대지미술을 보기에 가장 적합한 장소는 어디일까? 바로 하늘이다. 비행을 할 수 있어야만 제대로 된 작품을 감상할 수 있다는 점은 대지미술이 가진 또 하나의 아이러니이다. 누구나, 언제나 볼 수 없다는 점! 그렇지만 우리는 때로 실체보다 상상할 때 더욱 환상을 품게 된다. 그러니 큰 그림은 바로 우리 마음속에서 제대로 그려보면 된다. 생각해보니, 어쩌면 대지미술은 신에게 보여주기 위한 인간의 위트 있는 작품일지도 모른다.

시시한 숭고

: 예술이 된 빨래집게

현대미술의 기본 전략은 '낯설게 만들기'다. 그런데 '무엇을' 낯설게 만든다는 것일까? 바로 익숙한 것, 평범한 것, 진부한 것, 시시한 것, 눈에 잘 띄지 않는 것이다. 귀한 것, 보기 드문 것을 낯설게 만드는 일은 그다지 충격적이지 않다. 오히려 너무 하찮아서 한 번도 예술의 대상이 되리라고 상상조차 해본 적 없는 물건이 대상화되고 시각화될 때 기이하고 낯설게 느껴지는 것이다.

그리고 그 익숙한 물건이 낯설어지기 위해서는 두 가지 조건이 필요하다. 첫째는 원래 있던 장소에서 떼어내어 다른 장소에 두는 것이다. 미술 용어로는 '데페이즈망dépaysement', 우리말로는 전치轉置라고 부른다. 원래 '데페이즈망'은 '추방하는 것'이란 뜻으로, 20세기 전반 초현실주의 예술가들이 흔히 사용하던 방법론이다. 일상적인 관계에서 사물을 추방하여 이상한 관계에 두는 것을 뜻한다. 예를 들어 변기가 갤러리에 있어서는 안 되는 것처럼, 있어서는 안 될 곳에 있는 물건과 물건의 결합, 물건과 공간의 결합을 의미한다. 이런 데페이즈망은 합리적인 의식을 초월한 세계, 즉 무의식의 세계로 관객을 유도한다. 프

랑스 상징주의 시인 로트레아몽Comte de Lautréamont의 『말
도로르의 노래Les Chants de Maldoror』속 유명한 시구 "재봉
틀과 우산이 해부대 위에서 우연히 만난 것처럼 아름답
다"가 그 전형이다.

둘째는 사물을 실제보다 확대하여 만드는 것이다. 크
게 확대하면 일단 시각적으로 압도하게 마련이다. 그리고
이런 확대된 사물은 조형물, 즉 '퍼블릭 아트Public Art'라는
이름으로 공공장소에 설치된다. 공원, 광장, 아파트, 시청
사, 사옥, 미술관 앞에 놓인 다양한 조형물이 그것이다.
불과 십수년 전까지만 해도 조형물이 실내용 조각을 확대
하여 설치하는 수준에 불과했다면, 그래서 우스꽝스럽게
도 여성 누드나 모자상과 같은 조각품이 공공장소에 세워
졌다면, 요즘은 대중과의 친화력과 소통을 강조한 흥미롭
고 유머러스한 조형물이 등장한다.

이처럼 확대된 사물은 어떤 효과를 가져오는가? 확
대된 사물은 스펙터클과 숭고의 미학을 환기한다. 스펙터
클이란 '볼거리', '광경'을 뜻하고, 모든 시각예술 특히 현
대미술은 기본적으로 스펙터클을 지향하곤 한다. 이와 관

련하여 '숭고sublime'의 개념이 중요하다. 우리는 언제 숭고하다고 표현하는가? 일단 무언가 나오는 다른 어떤 세상에 있는 느낌을 받을 때다. 즉 숭고란 사물(대상)과 나(관객) 사이의 심리적 거리에서 온다. 그것은 관람자가 닿을 수 없는 크고 높은 것과 관련된다. 그러니까 미적인 어떤 것에 대한 표상이 인간의 심적 능력을 넘어서는 경우에 숭고가 성립된다. 숭고에서 우리가 경험하는 감정과 정서는 깊이, 심연, 바닥없는 느낌, 불가해함, 부조리함, 신비, 외경, 경악, 경탄 같은 것들이다. 그런 의미에서 숭고 미학의 예술 작품은 첫 경험이 가장 중요하다고 말할 수 있다. 어쩌면 그것은 반복 감상에는 적합하지 않다. 숭고의 체험에 면역이 되어 버리면 그 작품은 더 이상 숭고의 체험을 제공해주지 못하기 때문이다.

그뿐 아니다. 숭고에는 '수학적 숭고'와 '역학적 숭고'가 있다. 수학적 숭고가 대상의 '양적 크기'에서 온다면, 역학적 숭고는 대상의 '힘의 크기'와 관련된다. 즉 역학적 숭고는 대상의 힘의 크기가 무한하고 강력한 것을 말한다. 그러니까 기본적으로 조형물처럼 크기를 확대하

는 것은 수학적 숭고를 지향하며, 그와 함께 역학적 숭고를 동반하기 마련이다. 물론 작은 작품에서도 역학적 숭고를 느낄 수 있다.

평범하고 진부한 것이 확대되어 흥미로운 볼거리를 주는 조형물로 치자면 클래스 올덴버그Claes Thure Oldenburg를 따라올 자가 없다. 물론 인간을 크게 확대한 yBa(young British artist)의 작가 론 뮤엑Ron Mueck, 철로 거대한 천사상과 약 3만 5,000개의 테라코타 인형을 만든 안토니 곰리Antony Gormley, 실제 말보다 33배 큰 경주마를 경마장에 설치한 마크 월린저Mark Wallinger, 엄마와 자화상의 상징으로 거미를 수천 배 확대한 루이즈 부르주아, 거대한 스테인리스 거울을 설치한 애니시 커푸어Anish Kapoor 등 많은 현대 작가들이 확대의 방법론을 흔히 사용한다.

그중에서도 클래스 올덴버그의 작품은 마치 예술에 대한 우리의 진지함과 엄숙주의를 비웃는 것처럼, 아주 쉽고 간단하게 일상용품을 원래의 맥락에서 떼어 놓는다. 그는 예술 활동 초기에 딱딱한 것은 부드럽게, 부드러운 것은 딱딱하게 만드는 기법을 주로 사용했다. 예컨대 청

소기나 선풍기 같은 경질의 기계제품을 부드러운 천이나 비닐로 치환, 발상의 전환을 보여주는 '부드러운 조각soft sculpture'을 제작했던 것! 그러다가 1960년대 말부터는 일상적 오브제를 도시 공간에 거대한 모뉴먼트monument(기념적인 목적을 위해 제작된 공공 조형물 일반을 총칭하는 용어)로 설치했다. 즉 빨래집게, 스푼, 옷핀, 모종삽, 아이스크림, 지우개, 셔틀콕, 바늘 등 너무 작고 진부해서 눈길조차 주지 않던 시시한 일상용품을 크게 확대시켜 공공장소에 가져다 놓았다. 이렇게 현대미술은 과거 미술사에서 소외되고, 배제되고, 주목받지 못한 대상을 복귀시킨다. 마이너리티, 즉 타자들의 부활인 것이다. 그렇게 확대된 사물은 일상을 연금술처럼 바꾸어, 우리를 또 다른 상상력과 환상의 세계로 유도한다.

급기야 우리나라 역시 올덴버그의 작품을 소장하게 되었다. 바로 청계천 광장 입구에 세워진 〈스프링Spring〉이다. 그런데 우리나라에 설치된 작품은 왠지 그의 전체 작품 맥락에서 좀 비껴나 있는 듯이 보인다. 아무래도 졸작 혹은 태작인 느낌이다. 이 작품은 2006년 KT가 제작비

클래스 올덴버그, 〈빨래집게〉,
1976년, 스테인리스 스틸 외, 13m,
필라델피아 시청사

클래스 올덴버그, 〈페인트 횃불〉,
2011년, 강철, 유리섬유강화플라스틱,
LED 조명 외, 15.5m,
펜실베이니아 미술 아카데미

클래스 올덴버그, 〈옷핀(파랑)〉,
1999년, 스테인리스 스틸, 알루미늄 외,
6.4m, 샌프란시스코 드 영 미술관

클래스 올덴버그, 〈셔틀콕〉,
1994년, 섬유강화수지, 알루미늄 외, 5.7m,
캔자스시티 넬슨 애킨스 미술관

클래스 올덴버그, 〈스프링〉,
2006년, 스테인리스 스틸, 알루미늄 외,
20m, 청계천 광장

리처드 잭슨, 〈나쁜 개〉,
2013년, 섬유강화복합 재료 및 스틸, 8.53×9.75m,
오렌지카운티 미술관

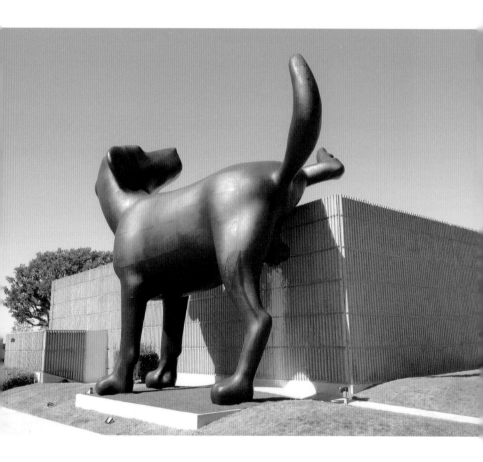

(340만 달러)를 지불하고 서울시에 기증하는 형식으로 제작된 조형물이다. 당시 엄청난 비용을 들여 공공조각을 설치하면서 시민 합의라는 기본적인 절차를 무시했다는 점이 큰 이슈로 떠올랐던 작품이다. 사실 미술전문가의 입장에서 볼 때, 여러 문제점 중에서도 작가만의 독특한 예술적 자율성을 무시했을 것이라는 추측이 가능한 작품이기도 하다. 그러니까 주최 측이 청계천 복원과 한국성을 무리하게 강요했을지도 모른다는 생각이다. 예컨대 겉모습은 청계천에 일급수가 흘렀기 때문에 아주 깨끗한 물에서만 산다는 다슬기에서 이미지를 가져온 것이다. 이처럼 지나친 지역성을 강조하다 보면 예술 고유의 메시지가 희석되어 버린다. 해외 곳곳에 설치된 올덴버그의 다른 작품과 비교해보면, 투명하지 않은 내막을 눈치챌 수 있다.

이와 반대로 2013년 미국 캘리포니아의 오렌지카운티 미술관에 설치된 리처드 잭슨Richard Jackson의 조각 〈나쁜 개Bad dog〉는 또 다른 면에서 주최 측의 포용와 관용을 보여주는 사례다. 오렌지카운티 미술관은 별 특징 없는 딱딱한 건물인데, 이 조각 하나로 충분한 볼거리를 제

공한다. 게다가 오줌 누는 개 조형물이라니, 이건 또 무슨 의미란 말인가? 그야말로 미술관에 쉿shit(똥오줌)을 날리고 있는 게 아닌가! 어쩌면 오렌지카운티 미술관은 이런 정도의 비판도 기꺼이 수용하겠다는 열린 태도를 보여주고 있는 것이리라. 즉 어떤 작가에게나 열려 있지 않은 폐쇄성, 미술계의 헤게모니와 지배구조, 제도권 미술관이 가지는 한계 등에 관해 어떤 비판도 달게 받아들이겠다는 겸손한 태도다. 어쨌거나 〈나쁜 개〉는 미술관을 비판하되, 아주 경쾌하고 유머러스한 방법을 쓰고 있다는 점에서 돋보이는 작품이다. 미국 팝아트의 대가답게 말이다. 역시 미국 미술은 유럽에서는 어렵게 생각하는 숭고와 유머를 아주 심플하게 결합시키는 데 천부적이다.

우리에게도 이 같은 예술가의 상상력과 창의력을 기꺼이 받아들이는 자세가 필요하다. 처음에는 어색하고 낯설어도, 시간이 흐르면 예술가의 깊은(?) 뜻을 이해할 날이 온다. 물론 재능 있고 양심 있는 예술가에 한하는 얘기다. 오래전 강남 포스코센터 앞에 설치된 미국 작가 프랭크 스텔라Frank Stella의 작품 〈아마벨Amabel〉이 철거 위기

에 놓이기도 했지만, 예술에 대한 문화 수준이 진화함에 따라 현재는 그 작품의 진정성과 예술성을 이해하게 되었다. 이제 우리도 예술가의 자율성을 포용할 수 있는 창의력과 상상력을 가지게 될 날이 멀지 않았다. 세계의 멋진 조형물들을 직간접적으로 관람할 수 있는 기회가 더욱 많아졌기 때문이다. 사람들은 보는 대로 되어간다.

예술가는
위대한 사기꾼이다?

: 쓰레기의 찬란한 귀환

위대한 발명은 사소한 발견에서 온다. 발명은 없던 것을 새로 만들어내는 일이고, 발견은 원래 있던 것을 다시 찾는 일이다. 그런 의미에서 모든 발견은 '재발견'인 셈이다. 심리학적 측면에서 발견은 '무의식의 드러남' 혹은 '억압된 것의 귀환'과도 같다.

특히 20세기 현대미술사는 발견이 속속 예술이 되는 사건으로 점철된다. 다다이스트이자 초현실주의자인 앙드레 브르통Andre Breton은 뒤샹의 자전거 바퀴, 변기와 병걸이, 눈삽과 같은 레디메이드Ready-made(기성품)를 일컬어 '발견된 오브제'라는 표현을 쓴다. 브르통은 이런 발견이 '우연히 일어나지만', '미리 정해져 있다'고 보았다. 우연한 만남은 다시 만나는 것이며, 발견된 오브제는 잃었던 대상을 도로 찾는 것에 해당한다는 말이다. 프로이트 역시 "어떤 대상을 발견한다는 것은 사실 그것을 재발견하는 것이다"라고 설파했다. 예컨대 뒤샹은 자신의 변기와 병 걸이, 눈삽 등을 우연히 발견한 이미지, 무관심한 선택이라고 말했지만, 가만히 살펴보면 섹슈얼리티에 대한 그의 사유가 절실히 배어 있다는 사실을 알아챌 수 있

다. 사실 그의 이미지는 대부분 남근, 남녀의 결합, 양성 신화 등 성에 대한 무의식을 반영하고 있다.

또 하나 흥미로운 발견으로 미술의 상식을 뒤집은 작품이 있다. 피카소의 그 유명한 〈황소머리Bull's Head〉 다. 어느 날 폐기 처분되기 직전의 자전거를 발견한 피카소는 안장과 핸들을 원래 위치에서 해체, 재조합한다. 이런 오브제와 오브제를 결합하는 제작 기법을 '아상블라주assemblage(조합, 모으기, 집합)'라고 부른다. 피카소의 번뜩이는 상상력은 일상의 진부한 물건을 섬뜩할 정도로 멋지고 단순한 수소 머리로 재탄생시켰다. 사실 이 발견은 투우를 통해 민족의식을 고취했던 스페인 혈통의 피카소 같은 예술가만이 감지할 수 있는 종류의 것이다. 즉 피카소의 (집단)무의식에 각인된 수소의 이미지가 여타 사물을 관찰하고 파악하는 데 매우 지대한 영향을 미쳤을 것이다.

기존의 사물을 다르게 결합한 사례는 그뿐이 아니다. 유대계 미국인 출신의 다다이스트 만 레이Man Ray는 벼룩시장에서 우연히 발견한 다리미에 14개의 구리 못을 박아

파블로 피카소, 〈황소머리〉,
1942년, 자전거 안장과 핸들, 33.5×43.5×19cm,
파리 피카소 미술관

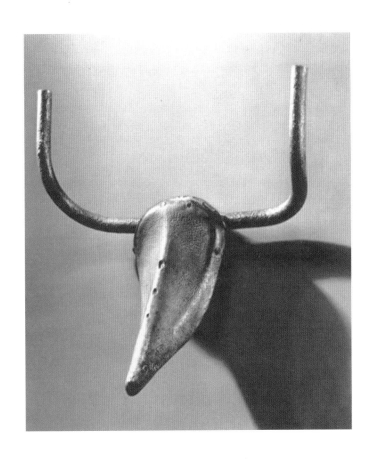

서 완전히 새로운 물건을 탄생시켰다. 마치 로트레아몽의 "해부대 위의 우산과 재봉틀의 우연한 만남"이라는 시구처럼 낯설고 터무니없어 보이는 이 다리미는 시각과 촉각에 관한 인간의 사유를 꼬집는다. 만질만질함과 꺼끌꺼끌함의 대비! 즉 옷을 평평하게 펴는 매끈한 다리미와 옷에 구멍을 내서 훼손시키는 못의 만남은 얼마나 모순적이며 아이러니한가! 얼마나 짜릿한 아이디어인가!

서양미술사에서 어떻게 이런 기성품들이 미술 작품으로 등장하게 됐을까? 주지하듯 이들은 어느 날 갑자기 하늘에서 뚝 떨어진 것이 아니다. 이런 레디메이드는 입체주의의 발전 단계인 종합적 입체주의 시대에 피카소와 브라크가 행한 콜라주로부터 발전되어 나왔다. 예컨대 피카소와 조르주 브라크Georges Braque는 1912년경 신문, 담뱃갑, 악보, 차표, 복권 등의 잡동사니 오브제를 그림에 붙였다. 이들이 최초의 레디메이드에 속한다. 그러다가 하나씩 따로 독립되어 나오다 보면 뒤샹의 자전거 바퀴와 병 걸이에 이르고, 결국에는 변기에 이르게 되는 것이다. 사실 진화란 것도 어느 날 급작스럽게 이루어지는 것이

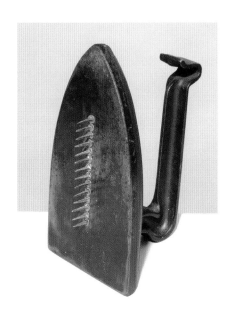

만 레이, 〈선물〉,
1972년(1921년 작의 복제품), 다리미에 못, 17.8×9.4×12.6cm,
런던 테이트모던

아님을 자연과학의 역사에서 익히 보아오지 않았던가!

뿐만 아니라 베를린 다다의 주역인 쿠르트 슈비터스Kurt Schwitters 역시 휴지통의 나사못, 갈색 포장지, 신문지 조각, 천 조각 등을 모아 조합함으로써 놀라운 미적 효과를 조성하는 데 성공했다. 그러나 그는 물건 자체에 너무 집착한 나머지 아주 엉뚱한 일을 저질렀다. 10년 동

안 폐품을 모아 〈메르츠바우: 관능적 비참을 위한 성당 Merzbau: The Cathedral of Erotic Misery〉이라는 작품을 제작한 것이다. 그런데 이 작품이 들어설 공간이 모자라자 자기가 살던 3층 집을 헐어내기까지 했다고 한다. 가끔씩 TV 다큐 프로그램에 등장하는, 물건을 모으다 결국 집 안을 쓰레기장으로 전락시킨 마음 아픈(?) 사람의 이야기와 오버랩된다. 예술가와 환자의 경계는 한끝 차이다!

그렇다면 어떤 예술가가 이런 발견을 할 수 있을까? 우선 어린아이같이 넘치는 호기심과 끝없는 탐구심이 있어야 한다. 그러나 그것만으로는 어림없다. 바로 '트릭스터trickster'의 기질이 있어야 한다. 트릭스터는 심리학자 칼 구스타프 융Carl Gustav Jung의 집단무의식과 원형의 주요 개념이다. 거칠게 번역하면 사기꾼, 협잡꾼 혹은 훼방꾼 정도의 의미를 지니는 트릭스터는 반항적 에너지를 가진 사람들을 말한다. 그들은 음흉한 농담과 사악한 장난기로 지배 체제를 의심하고 딴지를 건다. 그들은 체제를 무너뜨리거나 조롱하고자 하는 충동 외에 분명한 도덕률도 갖고 있지 않고, 어떤 일관된 규칙에도 매여 있지 않

쿠르트 슈비터스, 〈메르츠바우: 관능적 비참을 위한 성당〉,
1933년, 하노버

다. 그렇기 때문에 트릭스터 성향을 지닌 사람은 편견과 권위에 저항하고, 무정부주의 색채를 띠며, 자유로운 정신을 가진다. 그들이 부정하는 것은 기존의 모든 것들이며, 심지어 조롱의 대상에 자기 자신까지 포함한다. 피카소가 좋은 예술가는 베끼지만 위대한 예술가는 훔친다고 표현한 것도, 백남준이 예술은 고도의 사기라고 했던 말도, 예술가가 트릭스터의 속성을 가졌을 때 훨씬 더 존재감을 갖게 된다는 의미일 것이다.

진정한 트릭스터였는지는 모르겠으나 사물이 주는 은총을 탁월하게 누릴 줄 아는 재능(?)을 가진 예술가들도 있다. 스페인 화가 호안 미로Joan Miró는 해변에 버려진 것, "거기에 놓인 채 누군가 그 개성을 발견해주기를 기다리는 것들"을 주우러 매일 아침 해변으로 나갔다. 그리고 해변에서 주운 것들을 작업실로 가져와 몇 가지를 배열하여 재미있는 작품을 만들어냈다. 미로는 "예술가는 자기가 빚어 놓은 것에도 놀라는 경우가 종종 있다"고 고백했다. 이처럼 하찮은 물질도 종교적 명상의 촉매가 될 수 있음을 보여주는 존재들이야말로 진정한 연금술사들이다.

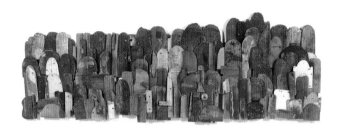

쓸모없는 물건을 판타스틱하게 변모시킨 작가로는 재미작가 조숙진이 있다. 30년 가까이 뉴욕에 체류 중인 그녀는 오래도록 폐품, 쓰레기, 잡동사니를 활용한 작품으로 자신만의 예술 세계를 구축해왔다. 특히 그녀가 다루는 것은 망가진 의자, 액자, 창틀, 문과 같은 물건들이다. 쓰레기처럼 형편없이 망가지거나 내버려진 사물들이지만, 그녀의 손을 거치면 완전히 새로운 작품으로 거듭난다. 버려진 사물을 갈고닦아 전혀 새로운 물건으로 가공한다기보다 있는 그대로의 사물을 조합하여 새로운 장소에 두는 것이다. 세계 여러 도시를 다니며 작업할 때면, 그녀는 도시의 버려진 물건들을 주워 모아 설치 작품을

조숙진, 〈노바디〉,
2014년, 218개의 나무 액자, 유채, 낚싯줄, 스테인리스 후크, 조명,
가변설치(1,500×470×214cm),
서울시립미술관

만든다. 우연이든 필연이든 그녀가 선택한 오래되고 버려진 물건들은 기막히게 영적인 사물로 변모한다. 그 앞에 서면 마치 폐허가 된 오랜 성당을 보는 듯 숙연해지는 것이 숭고미마저 느껴진다.

현대미술은 '장소 특정성site-specific'의 요소가 많기 때문에, 어떤 장소에 두느냐에 따라 전혀 낯설고 새로운 이미지로 변신한다. 이로써 조숙진의 작품은 아주 오래된 사물의 영혼에 대한 이야기를 넌지시 들려준다. 쓰레기에서 작품이 된 사물들은 자기를 잊지 않고 발견하고 선택해준 것에 충분히 보답하고 있는 셈이다. 초월에 대한 상상력이 빛을 발하는 순간이다.

예술가의
유머 사용법

: 진지함을 유머와 위트로 날려버리다

석촌호수에는 재미있는 조형물이 자주 떠 있곤 한다. 2014년 네덜란드 출신의 세계적인 공공미술 작가 플로렌테인 호프만Florentijn Hofman의 〈러버 덕Rubber Duck〉이 한동안 우리의 눈과 마음을 즐겁게 하더니, 2016년 가을에는 미국 출신의 세계적인 아티스트 듀오 '프렌즈위드유FriendsWithYou'의 사무엘 복슨Samuel Borkson과 아르투로 산도발Arturo Sandoval이 〈슈퍼문Super Moon〉을 선보였다. 〈러버 덕〉은 아기들이 욕조에서 가지고 노는 고무 오리를 크게 확대한 것이다. 그동안 〈러버 덕〉은 마치 미운 오리 새끼처럼 암스테르담을 포함해 오사카, 시드니, 상파울로, 홍콩 등 유명 도시를 순회하며 전 세계인의 사랑을 받았다. 근자의 〈슈퍼문〉은 풍요로움의 상징인 보름달을 보며 소원을 비는 한국적인 스토리에 착안해 만든 새로운 작품이다. 이 작품 역시 하얀 고무풍선에 웃음 마크를 그린 아주 단순하고 만화 같은 이미지로, 저녁이 되면 형광색으로 시시각각 변한다.

두 작품은 모두 롯데그룹이 송파구청과 공공미술프로젝트의 일환으로 조성한 조형물로 엄청난 관광객을 끌어들였고, 롯데는 물론 인근 상가까지 특수를 보는 등 상

업적으로 꽤 성공을 거두었다. 물론 정치적, 미학적 입장을 표명하거나 실천하지도 않았기 때문에 미술사에서 크게 호평을 받지는 않겠지만 말이다. 하지만 물 위를 떠다니는 고무 오리 혹은 이태백의 시구처럼 솟아오른 달은 익숙하고 상냥한 모습으로 관람객을 무장 해제시킨다. 이들은 예술이 심각하고 진지하다는 편견을 깨고 우리 앞에 짜잔 하고 나타난 슈퍼맨처럼 유년기를 환기시킨다.

그렇다면 이런 유머와 위트로 무장한 치기 어린 예술작품들이 현대미술에서 차지하는 맥락은 무엇일까? 이런 류의 작품이 주목받는 이유는 무엇일까? 그것은 현대미술이 가진 '유머'라는 코드 덕분이다. 현대미술은 뒤샹과 다다 이후로 무엇이든 선택할 수 있는 자유를 얻었다. 100년 전 변기를 〈샘Fountain〉이라고 내놓은 이후로 그 무엇도 예술가의 선택에 의해 예술이 될 수 있는 세상이 되었다. 그리고 이런 작품들은 대개 대중문화를 기반으로 한 팝아트에 속한다.

그렇다면 서양미술사에서 '유머'라는 코드는 어떻게 생겨난 것일까? 서구문화사에서 유머에 대한 폄하와 경

플로렌테인 호프만, 〈러버 덕〉,
2014년, 산업용 PVC 재질, 16.5×19.2×16.5m, 1톤

시는 움베르토 에코의 『장미의 이름Il nome della rosa』이라
는 소설에서 상징적으로 드러난다. 이 소설은 아리스토텔
레스의 『시학Peri poiētikēs』 제2권이 존재했을 거라는 가정
에서 출발한다. 『시학』이 비극에 관한 내용이라면, 『시학』
제2권은 희극에 관한 내용을 담고 있을 거라는 가정 말이
다. 내용인즉, 노수도사 호르헤는 웃음을 싫어했는데, 웃

음이 경박하고 천한 것이며 영원한 것과는 거리가 멀다고 생각했다. 하지만 그가 정작 웃음을 혐오한 이유는 그것이 두려움을 없애기 때문이었다. 두려움을 없애면 악마의 존재를 무시하게 되고, 그러면 신앙도 존재할 수 없다고 생각했다. 진리가 웃음과 같은 경박한 것으로 더럽혀져선 안 된다고 본 것이다. 그런 까닭에 노수도사는 사회 분위기가 점차 경건함과 거리가 먼 방향으로 흘러가자 위기감을 느낀다. 그리고 웃음을 긍정적으로 봐야 한다고 주장한 아리스토텔레스의 『시학』 제2권이 세상 밖으로 나오지 못하도록 음모를 꾸민다. 결국 웃음과 유머에 관한 이 책을 감춰야 한다는 노수도사의 욕심은 광기로 변질되어 금서에 독을 묻혀 수도사 4명을 살해하게 된다. 이 이야기는 신앙이 두려움과 공포에 의해 유지된다는 사실을 알려준다.

또한 이 소설은 서양문화사가 얼마나 웃음과 유머에 인색했는지를 보여준다. 그들이 중요시한 이성의 사유는 웃음과 유머, 위트를 가볍고 천박한 것으로 치부했다. 이는 단지 문학에 관한 담론이 아니라, 서양의 모든 문화를 통괄하는 기본 정조이다. 예외 없이 진지하고 심각하며

멜랑콜리하기까지 한 서양미술사의 전통에서 웃기는 미술, 유머와 농담이 난무하는 미술이 주류가 되기는 힘들었다.

그런데 이런 진지한 미술사를 비웃기라도 하는 듯한 작품이 18세기 로코코 시대에 탄생했다. 바로 깔깔거리고 웃는 조각이 나타난 것이다. 그저 미묘한 미소가 아닌 깔깔 웃는 두상을 만든 작가는 오스트리아의 조각가 프란츠 사버 메서슈미트Franz Xaver Messerschmidt이다. 그는 하품하는 얼굴, 찡그린 얼굴, 아이처럼 우는 얼굴, 아주 화난 얼굴 등 온갖 우스꽝스럽고 기괴한 얼굴 표정을 만들었다. 하나같이 숭고함이나 우아함과는 거리가 먼 범상치 않은 작품이다. 사실 이 작품은 한 세기 반이나 잊혔다가, 20세기에 이르러서야 비로소 주목받기 시작했다. 그것은 이 작품이 당대에 인정받지 못했음을 의미한다. 오스트리아 빈 궁정 소속으로 마리아 테레지아 여왕을 비롯해, 엘리트들의 초상 조각을 제작했던 메서슈미트는 빈미술아카데미 부교수로 재임했으나 동료들에게 배척당해 교수직에서 물러나야 했다. 까다롭고 유별난 성격으로 정신병자

취급을 받았기 때문이다. 울분에 찬 그는 빈을 떠나 다른 도시에 칩거했고 그의 작품은 오랫동안 세상에서 잊혔다. 이단아 메서슈미트의 이런 두상들은 자신의 예술 세계를 이해하지 못했던 당대 사회의 무지와 부조리, 부패에 대한 조롱이자 비판이었다.

　이런 방식으로 세상을 조롱했던 예술가들이 있었기에 20세기 초반의 뒤샹과 같은 다다이스트가 등장할 수 있었다. 사실 뒤샹이 보여준 자전거 바퀴, 병 걸이, 변기, 눈삽과 같은 레디메이드(기성품) 작품들은 물론, 레오나르도 다빈치의 〈모나리자〉가 그려진 엽서에 'L.H.O.O.Q.(그녀의 엉덩이는 뜨겁다)'라고 쓴 작품도 모두 기성세대 혹은 기존 미술계에 대한 저항이자 반기였다. 현대미술이 훨씬 더 적극적인 저항의식의 발로가 된 것도 다다이스트로부터 시작됐다. 그러나 그들의 저항은 심각하거나 무겁지 않다. 가볍고, 경쾌하고, 즐거운 방식으로 사람을 무장 해제시킨다. 그들이 중요시한 것은 유머와 위트였기 때문이다.

　흥미로운 것은 이런 유머와 위트에는 반드시 '타자

프란츠 사버 메서슈미트, '성격 두상' 시리즈

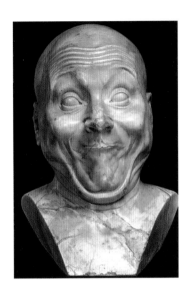

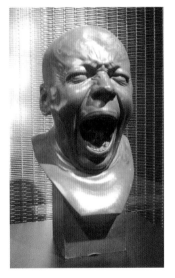

감각'이 필요하다는 점이다. 자신을 타자화해서 보는 것, 쉽게 말해 자신을 객관적으로 본다는 뜻이다. 인생은 가까이서 보면 비극이요, 멀리서 보면 희극이라는 말에서도 알 수 있듯이 자신을 타자화해서 보면 쓴웃음을 지을 수도 있다. 이른바 스스로를 웃음거리의 소재로 삼을 수 있는 사람이야말로 진정한 유머의 달인이다. 앤디 워홀은 작품에서는 물론 평상시 대화에서도 스스로를 "나는 진짜 깊이 없는 인간이야!"라고 외치고 다녔다. 워홀이 이런 뻔뻔스러울 정도로 솔직한 메시지를 드러낼 때, 관객들은 마음속으로 '사실 나도 그래'라고 외치며 이 예술가와 공감을 나누게 될 것이다. 그뿐이 아니다. 세계적인 일본 작가 무라카미 다카시 역시 앤디 워홀 못지않게 자신을 노출하며 유머의 세계를 펼쳤다. 그는 택시 운전사인 아버지 밑에서 가난한 유년시절을 보냈는데, 그런 불우한 환경을 견디게 해준 게 만화였다. 그는 만화에 빠져서 대학에 두 번이나 낙방하기도 했다. 다카시는 오타쿠가 될 수밖에 없었던 불우한 환경 속에서도 자신만의 세계를 꽃피웠다. 그렇게 그는 오타쿠 문화와 팝 문화의 결합에 관

앤디 워홀의 모습이 담긴 포스터.
"나는 진짜 깊이 없는 인간이야"라는 문구가 재미있다.

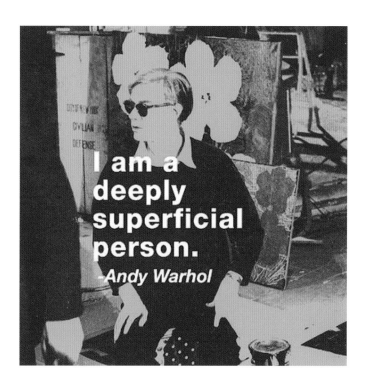

심을 갖고 앤디 워홀의 '슈퍼피셜'을 벤치마킹한 '슈퍼플랫Superflat'이라는 그만의 독특한 스타일을 창조해냈다.

이처럼 유머란 밝히고 싶지 않은 적나라한 자신의 치부까지도 농담의 대상으로 삼을 정도가 되어야 한다. 또한 자신이 몸담은 사회에서 주류가 아닌 타자가 되어본 경험이 있을 때 유머는 더욱 생생해진다. 유머는 이처럼 자신을 타자화해서 볼 줄 아는 사람이 가질 수 있는 매혹적인 재능이다. 자기 안에 함몰된 자들은 유머를 쓸 줄도 즐길 줄도 모른다. 어쨌거나 유머를 구사하려면 인생의 고난이라는 긴 터널을 빠져나와야 하며, 그때서야 비로소 자기가 겪었던 고난이 별것 아니었음을 깨닫게 된다. 따라서 유머는 때로 죽음, 왕따, 이별, 배신, 상처, 좌절 등 인생의 파란만장함과 우여곡절을 겪은 자들이 그런 일들을 전혀 겪어보지 않은 자들보다 훨씬 능수능란하게 구사한다.

예전에는 애써 숨기려 했던 가볍거나 키치적인 취향 혹은 몰취미 같은 것들조차 현대미술에서는 아주 중요한 모티프가 되었다. 그런 의미에서 수년 전 문화역서울 284

최정화, 〈꽃의 매일〉, 2014년, 문화역서울 284 중앙홀 '총천연색' 전:
서울역 광장에 설치한 작품으로 플라스틱 바구니로 만들었다.

에서 열린 최정화의 '총천연색' 전은 아주 흥미로운 전시
였다. 한국 팝아트의 전설적 인물인 그는 확실히 젠체하
지 않는 작가다. 그는 어떤 하찮고 시시한 것에서도 영감
을 얻는다. 그의 유머와 위트가 다음에는 또 어느 방향으
로 튈지 늘 궁금하고 기대된다.

공공미술의 천국, 영국

: 잘 만든 조형물 하나,
 도시 하나를 먹여 살린다

광화문을 지나갈 때마다 여전히 적응이 안 되는 공공조형물이 있다. 바로 이순신 장군과 세종대왕 동상이다. 물론 나는 그분들을 아주 존경한다. 그런데 꼭 그렇게 정치적인 영웅들만이 그 자리에 있어야 하나? 반드시 그곳에 있어야 한다면, 꼭 저런 모습이어야 할까? 정치적인 장소일수록 우리를 무장 해제시키는 유머와 위트가 넘치는 조형물이 있으면 안 되나? 예술 작품으로서 광화문의 영웅들이 주는 감동은 때로 교보빌딩에 약간 촌스러운 현수막 위 따스한 메시지가 주는 감동보다 못할 때가 많다. 서글픈 일이다.

현대 공공조형물 중에서 가장 눈에 띄는 스펙터클과 미학적 완성도를 보여준 나라는 단연코 영국이다. 이미 yBa를 비롯해 영국이 현대미술에서 차지하는 위상은 최고조에 달했다. 이제 현대미술의 주요 메카 중 하나가 런던이라고 얘기할 수 있을 정도다. 더불어 공공미술 분야 역시 세계적으로 센세이션을 일으켰다. 특히 '네 번째 좌대 프로젝트The Fourth Plinth Project'는 영국 공공미술사의 새로운 장을 �쓴 주역이 되었다.

네 번째 좌대가 놓인 곳은 런던 트래펄가 광장이다.

우리의 광화문에 해당하는 이 광장은 1805년 스페인 트래펄가 해전에서 나폴레옹 군대를 무찌르고 장렬히 전사한 호레이쇼 넬슨Horatio Nelson 제독을 기념하기 위해 건설되었다. 당대 최고의 건축가인 존 내시John Nash 와 찰스 배리Charles Barry 가 심혈을 기울여 1845년에 완성한 이 광장에는 빅토리아 여왕이 이끌었던 대영제국의 긍지와 자부심이 담겨 있다. 주인공 넬슨을 중심으로 광장의 사방 모서리에는 국가적으로 추앙받는 영웅들의 동상이 서 있다. 인도 주둔 영국군 총사령관을 지낸 찰스 제임스 네이피어Charles James Napier 장군(남서쪽), 인도 세포이 항쟁을 진압한 헨리 해블록Henry Havelock 장군(남동쪽), 그리고 이 광장을 정초했으나 완성을 보지 못하고 죽은 조지 4세George IV 국왕(북동쪽)이다. 그리고 북서쪽의 좌대는 원래 영국 국회의사당을 비롯한 기념비적인 건축물을 만든 찰스 배리 경이 윌리엄 4세의 기마상을 설치하기 위해 만들었으나, 재정 확보에 실패해 160여 년간 텅 빈 채로 남아 있었다. 그리하여 '엠티 플린스empty plinth ' 즉 '텅 빈 좌대'라는 이름을 얻게 된다.

넬슨 제독

찰스 제임스 네이피어 장군

헨리 해블록 장군

조지 4세 국왕

그런데 이 텅 빈 좌대 위에 기마상이 아닌 현대미술 작품이 올라가게 되었다. 어떻게 된 일일까? 1995년 영국 왕립예술협회 RSA: Royal Society for the encouragement of Arts, Manufactures & Commerce 가 웨스트민스터 시의 인가를 받아 빈 좌대에 영국을 상징하는 아이콘을 올리는 계획에 착수했다. 우선 첫 단계로 무엇을 좌대에 올릴지 여론조사를 실시했다. 마거릿 대처 전 수상, 비틀스, 축구스타 데이비드 베컴을 비롯해 아기 곰 푸우, 복제양 돌리까지 거론되는 등 의견이 분분했다. 그러나 최종 낙점은 특정 인물이나 상징물이 아닌 현대미술 작품이었다.

1998년, 향후 3년간 좌대를 채울 세 명의 작가가 선정된 뒤 연차적으로 전시가 시작되었다. 마크 월린저의 등신대 크기의 예수 조각상 〈에케 호모Ecce Homo(이 사람을 보라)〉(1999)로 시작해, 빌 우드로Bill Woodrow 가 책과 나무뿌리로 형상화한 〈역사와 무관한Regardless of History〉(2000), 그리고 레이첼 화이트리드Rachel Whiteread 가 빈 좌대와 똑같은 모양을 레진으로 본떠 원래 좌대 위에 엎어 놓은 〈모뉴먼트Monument〉(2001)가 선정되었다. 그 후 시

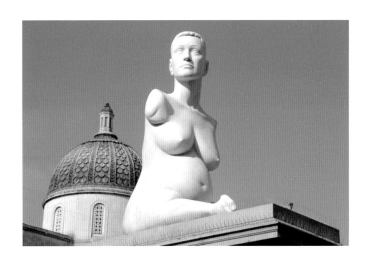

정부는 공공미술 전문가, 건축가, 언론인, 문화재 전문
가, 미술관장 등으로 구성된 커미셔너 그룹을 결성, 2005
년 '네 번째 좌대'라는 공식 명칭으로 본격적인 프로젝트
를 재개했다. 그리고 마크 퀸Marc Quinn의 〈임신한 앨리슨
래퍼Alison Lapper Pregnant〉가 선정되자 세계는 경악했다. 이
스캔들은 영국 미술을 전 세계에 알리는 드라마틱한 계기
가 되었다.

　　2005년 9월부터 2007년 10월까지 2년여에 걸쳐 전

시된 이 조형물은 지금까지의 공공조형물과는 거리가 멀다. 마크 퀸은 팔다리가 없는 장애인, 그것도 여성, 게다가 8개월 된 임산부를 선택했다. 주인공은 2006년 한국을 방문해 우리에게도 익숙한 구족화가 겸 가수인 앨리슨 래퍼Alison Lapper 다. 마크 퀸은 장애인이라는 이유로 출생과 동시에 버려진 후 장애인 보육시설에서 자란 앨리슨 래퍼를 영웅들이나 세워지던 좌대 위에 과감히 드높여 세웠다. 발이나 입에 붓을 끼우고 그림을 그리는 구족화가이자 가수, 게다가 불가능할 것 같은 또 하나의 꿈인 임신에 성공한 한 여인을 조각 작품으로 완성한 것이다. 작가는 이탈리아산 최고급 대리석으로 고대 그리스 여신상을 연상시키는 우아한 자태의 래퍼를 조각했다. 실제 인물의 3배 정도로 키워진 이 조각은 남성미를 과시하는 청동 기마상과 대조되지만, 누구보다 늠름하고 당당해 보인다.

도대체 이 작품이 가지는 의미는 무엇일까? 먼저 이 작품은 장애와 비장애, 고급과 저급, 아름다움과 추함 등의 모든 경계에 대해 질문을 던진다. 예전 같으면 불가능한 장소에 타자 중의 타자인 장애인 임산부가 서 있는 것

이다. 이 작품은 구국수호의 영웅들만이 공공 조각으로 세워진다는 기존 방침을 어김없이 깬 기념비적 작품이 되었다. 상상해보라! 우리로 치면 세종대왕이나 이순신 장군이 서 있는 광화문 광장에 저 팔다리 없는 여자가 2년 가까이 설치됐던 것이다.

'네 번째 좌대 프로젝트'는 더욱 진화해서 이제는 자국민 예술가만을 선정하지 않는다. 2012년에는 노르웨이와 덴마크 출신의 미카엘 엘름그린 Michael Elmgreen 과 잉가 드라그셋 Ingar Dragset 의 〈힘없는 구조물 Powerless Structures, Fig. 101〉이 세워졌고, 2013년에는 독일 출신의 카타리나 프리치 Katharina Fritsch 의 〈수탉 Cock〉이 선정됐다. 2015년에는 한스 하케 Hans Haacke 의 〈기프트 호스 Gift Horse 〉, 2016년에는 데이비드 슈리글리 David Shrigley 의 〈리얼리 굿 Really Good 〉을 선정해 전시했다.

작가 선정 과정 또한 점점 투명해져서, 2008년에는 후보 작가를 선정하는 과정이 공개됐다. 런던 시는 작가를 선정하기 전 약 6개월간 내셔널갤러리와 시청 복도에서 후보 작가들의 제안서와 모형을 일반인에게 공개했다.

관람객들은 전시장과 인터넷을 통해 자신이 지지하는 작품에 표를 던졌고, 이렇게 수집된 여론은 심사위원들의 전문적 소견과 함께 최종 작가 선정의 근거가 되었다. 투표뿐만 아니라 공청회와 교육프로그램 등 시민들이 참여할 수 있는 기회도 마련되었다.

영국 공공미술계에 또 하나의 혁혁한 공을 세운 작가가 있다. 2009년, 네 번째 좌대 프로젝트에 선정되어 아예 좌대를 비워놓고 평범한 시민들에게 자발적 퍼포먼스를 시켰던 안토니 곰리다. 그는 이 프로젝트에 선정되기 바로 전년에 〈북방의 천사Angel of the North〉(1998)로 영국을 들썩이게 만들었다. 영국의 탄광도시 게이츠헤드에 세워진 높이 20미터, 날개 길이 54미터, 무게 208톤의 이 조형물은 영국인이 선정한 10대 문화아이콘이 되었다. 이 하나의 조형물을 보려고 세계에서 수십만 명 이상이 방문하고 있다.

현재 〈북방의 천사〉는 1970년대부터 탄광 산업의 쇠락으로 장기적인 경기침체에 빠진, 경제 순위 거의 꼴찌라는 불명예를 가진 도시의 가장 중요한 재정원이 되었

다. 이 조형물은 처음에는 엄청난 반대에 부딪혔다. 영화
〈빌리 엘리어트Billy Elliot〉(2000)에 나올 법한 낙후된 시골
인 이곳 주민들 중 80퍼센트 이상이 노골적으로 반대했다.
16억이나 되는 막대한 예산이 드는 거대한 조형물을 원치
않았던 것. 그러나 작가와 시정부는 세금이 아닌 복권 기
금과 외부 자본을 유치하며, 모든 예산 집행 과정을 투명
하게 공개함으로써 주민들의 신뢰와 조형물에 대한 기대

감을 상승시켰다. 중요한 것은 게이츠헤드 공무원들과 작가의 위대한 설득 작전이 성공했으며, 이 하나의 조형물을 위해 8년 이상의 시간을 투자했다는 점이다. 그리하여 당시 6,000여 개 이상의 일자리가 생겨 지역 경제를 살려내기도 했다. 〈북방의 천사〉는 소외된 탄광촌을 예술도시로 거듭나게 했으며, 단순한 관광 상품이 아니라 희망의 증거물이 되었다. 이처럼 좋은 예술은 그 과정이 순탄치 않기에 훌륭한 다큐멘터리로 자리매김하는 것이다.

공공장소에 작품 하나 설치하는 데 이렇게 많은 시간과 예산을 들여가면서 복잡한 과정을 거치는 이유는 무엇일까? 바로 공공미술의 핵심인 공공성과 예술성 때문이다. 엄정한 심사 과정을 거친 수준 높은 작품이 주는 감동과 대중적 합의를 이끌어내는 민주적인 과정이야말로 영국 공공조형물이 기념비적이며 친근하게 존재하는 이유다. 이런 공공프로젝트는 위기와 논란이 많은 것으로 유명하지만, 그때마다 민심과 공무원, 예술가가 합심하여 새로운 영국의 표상을 만들어 나가고 있다.

지난 8월 휴가의 막바지에, 탄광을 개조해 예술 공간

안토니 곰리, 〈북방의 천사〉,
1998년, 내후성 강, 20m,
영국 게이츠헤드

으로 탈바꿈했다는 정선의 '삼탄아트마인'에 가보았다. 전
신이 탄광이었다는 사실 하나만으로도 호기심을 자극했
던 그 공간은 그저 허탈한 실망만을 안겨주었다. 이 탄광
에서 어려운 시절을 견뎠을 광부들에게 미안한 마음이 들
정도였다. 우리는 언제쯤 아름다운 공공미술을 보려는 순
례자들로 줄이 늘어선 광경을 목도할 수 있을까? 우리의
천사는 과연 어디에 있는 것일까?

클리퍼드 스틸, 〈PH-971〉, 1957년
샌프란시스코 현대미술관

3

위기와
변화 앞에
유연하게
맞서다

진정한
걸작의 탄생

예술가들의
회복탄력성

: 위기가 곧 매혹적인 기회다!

인생의 굴곡을 만났을 때, 곧바로 모드를 바꿀 수 있는 사람들이 있다. 다산 정약용이 그랬다. 유배지에서 다산은 "드디어 내가 책을 읽을 수 있는 시간이 생겼구나"하고 좋아했다. 18년의 세월을 원망이나 좌절 속에 보내지 않고 오히려 방대한 저술 활동을 하며 척박한 유배지를 학문의 성지로 승화시킨 것이다.

현대사회에서는 IQ(지능지수)나 EQ(감성지수)보다 AQ, 즉 역경지수Adversity Quotient가 높은 사람이 성공하는 시대가 될 것이라고 한다. AQ는 역경을 얼마만큼 잘 극복할 수 있는지를 테스트하는 지표로, '회복탄력성resilience'이라는 개념과 통한다. 그리고 이 회복탄력성은 역경을 이겨내는 마음의 근력을 뜻한다. 역경을 긍정적으로 받아들여 그것을 도약의 기회로 삼는 것, 시련을 행운으로 바꾸는 유쾌한 비밀이 '회복탄력성'이라는 것이다.

그렇다면 예술가들은 어떤가? 니체는 자기보다 17살이나 어린 루 살로메에게 실연당한 후, 몇 개월 만에 『자라투스트라는 이렇게 말했다Also sprach Zarathustra』를 썼다. 실연이라는 절체절명의 위기가 니체에겐 고통과 절

망이었지만, 후대를 위해서는 그만큼 멋지고 선한 일이 또 있었을까? 뿐만 아니다. 의대에 진학하려던 프리다 칼로Frida Kahlo는 교통사고가 나 온몸이 절단났지만, 덕분에 그녀는 침대에 누워서 자화상을 그림으로써 남편 디에고 리베라Diego Rivera를 넘어서는 멕시코 국민화가가 될 수 있었다. 이처럼 역사적으로 회자되는 인물들은 역경에도 불구하고 위인이 된 것이 아니라, 사실 역경 덕분에 위대한 업적을 이룰 수 있었다.

아르테미시아 젠틸레스키Artemisia Gentileschi는 17세기 바로크미술을 대표하는 위대한 여성 화가다. 당대에는 거의 화가의 딸만이 여성 화가가 될 수 있었다. 아버지 오라치오 젠틸레스키Orazio Gentileschi는 동시대 천재 작가 카라바조의 친구로 역시 당대 꽤나 유명한 화가였다. 딸의 천부적인 그림 재능을 알아본 그는 열여덟 살인 딸의 미술 교육을 동업자이자 풍경화가로 명성을 날렸던 아고스티노 타시Agostino Tassi에게 맡긴다. 그런데 아르테미시아는 타시에게 강간을 당한다. 처음에는 강간이었지만, 나중에는 화간 같은 관계가 되어버린 것 같다. 아르테미시

아는 타시를 고소했고, 이 스캔들로 로마가 술렁였다. 곧 타시가 체포되면서 약 7개월간 법정 공방이 이어졌다. 타시는 시종일관 혐의를 부인하며 아르테미시아가 먼저 유혹했고, 서로 사랑하는 사이라고 주장했다. 아르테미시아는 씻을 수 없는 모욕과 수난을 당했고, 자포자기의 상태에 이르렀다. 그런 그녀에게 로마의 3류 화가 피에란토니오 스티아테시Pierantonio Stiattesi가 거액의 결혼 지참금을 노리고 청혼했다. 그녀는 팔려가다시피 결혼식을 올렸다. 로마를 떠나 피렌체 공국으로 이주한 아르테미시아는 은둔하며 작품 제작에만 전념했다. 그러나 그녀에 대한 소문은 조금씩 피렌체 사교계에 퍼져 나갔다. 그 와중에 뜻밖의 주문이 들어왔다. 바로 코시모 데 메디치Cosimo de' Medici 2세가 직접 작품 제작을 의뢰했던 것이다. 작품 주제는 '홀로페르네스의 목을 베는 유디트'였다.

1615년 코시모 2세는 이 작품을 보기 위해 20여 명의 손님을 대동한 채 아르테미시아의 화실을 찾았다. 아내 마리아 막달레나와 함께 갈릴레오 갈릴레이 등 피렌체의 대표 지식인과 예술가 들을 이끌고 화실을 전격 방문

아르테미시아 젠틸레스키, 〈홀로페르네스의 목을 베는 유디트〉,
1620년, 캔버스에 유채, 199×162.5cm,
피렌체 우피치 미술관

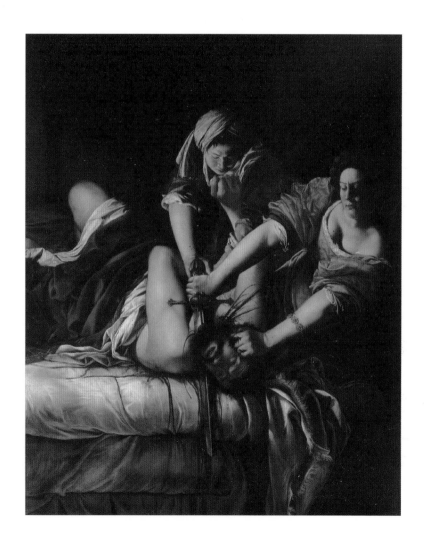

한 것이다. 사실 피렌체 출신의 거장들이 워낙 기라성 같았기 때문에 타지 출신의 예술가가 이런 대접을 받는다는 것. 게다가 스캔들에 휩싸인 여류 화가의 작업실을 직접 방문한다는 것은 아주 파격적인 대우였다. 코시모 2세는 아르테미시아의 숨기고 싶은 과거를 잘 알고 있었지만, 그녀의 과거 따위는 묻지 않았다. 그가 확인하고 싶었던 것은 오로지 그녀의 예술적인 능력이었다. 코시모 2세는 홀로페르네스의 머리를 단검으로 자르는 유디트의 얼굴이 바로 아르테미시아의 얼굴임을, 홀로페르네스의 얼굴이 그녀를 강간한 타시의 얼굴이라는 사실을 단박에 눈치챘다. 게다가 코시모 2세는 대동한 사람들에게 아버지의 솜씨보다 뛰어나지 않느냐며 아르테미시아를 치켜세웠다. 코시모 2세는 고액의 사례금을 지불하고 '류트를 켜는 여인'과 '마리아 막달레나'를 추가로 주문했다. 메디치가가 후원한 첫 여성 예술가의 탄생이었다. 아르테미시아는 한 번도 여성 화가에게 개방되지 않았던 피렌체의 미술가 길드 겸 대학에 최초로 가입해 활동한 예술가가 되었고, 한림원에 가입한 최초의 여성 직업화가가 되었다.

아르테미시아 젠틸레스키, 〈류트를 켜는 성 세실리아〉,
1620년경, 캔버스에 유채, 108×79cm,
로마 스파다 갤러리

아르테미시아 젠틸레스키, 〈참회하는 마리아 막달레나〉,
1620~1625년, 캔버스에 유채, 146.5×108cm,
피렌체 팔라티나 갤러리

이로써 아르테미시아는 강간 사건의 수치스러운 주인공이라는 불명예를 말끔히(?) 씻을 만큼 예술가로서 영예를 안게 되었다. 그녀가 아버지의 보호 아래 로마에서 그럭저럭 주문받은 작품만을 생산했다면, 그리고 아픈 기억을 그림으로 승화시키지 못했다면, 그저 그런 3류 화가로 남았을 것이다. 그러나 아르테미시아는 어린 나이에 수치와 모멸감을 감수하고 자신에게 닥친 불의를 세상에 알렸고, 그 과정과 경험을 통해 삶을 진정으로 끌어안을 수 있는 힘도 배웠다. 전화위복이란 바로 이런 경우를 두고 말하는 것이 아닐까.

에드가 드가Edgar De Gas야말로 자신의 심각한 질병을 새로운 가능성으로 바꾼 화가다. 그는 36세의 나이에 이미 오른쪽 눈의 시력을 잃었고, 그 후로도 평생 근시에 시달려야 했다. 밝은 빛을 견디지 못했고, 사물이 흐릿하게 보이는 등 평생 장님이 될지도 모른다는 불안을 떠안고 살았다. 이런 장애는 항상 분노와 후회, 자기연민의 감정을 불러왔다. 그러나 드가는 제한적인 시력 때문에 오히려 집중력이 생기고 대상의 움직임을 정확하게 잡아내

는 능력을 키울 수 있었다. 그가 시력에 치명적인 햇빛으
로부터 눈을 보호하기 위해 실내조명 아래의 인물이나 대
상에 천착했던 것이 결국 인공조명 아래 있는 무희의 그
림을 가장 잘 그리는 대가로 만들었다. 게다가 시력을 거
의 잃어갈 때, 드가는 다른 감각을 사용하기 시작했다. 바

로 진흙으로 소조를 만들어 입체적인 무희 조각을 제작한 것이다. 진정한 예술가는 어떤 순간에도 예술에 대한 욕망을 포기하지 않는다. 위기는 언제나 기막힌 새로운 기회로 통한다.

역경을 연금술처럼 치환한 화가 중 앙리 마티스Henri Matisse를 따라올 자가 없다. 원래 법률가였던 마티스는 충수염 때문에 화가가 되었다. 마티스는 20대 초반 충수염을 앓고 그 합병증으로 1년간 쉬어야 했을 때, 병상의 지루함을 달래기 위해 그림을 그리기 시작했다. 그때 마티스는 미술의 매력에 푹 빠져버렸는데, 그림 그리는 일을 통해 자신의 평범한 삶에는 빠져 있는 어떤 강력한 힘을 느꼈다고 토로했다. 이렇게 그림의 세계에 입문한 마티스는 말년에 또 한 번의 장애를 입게 되자 다시 새로운 실험에 도전한다. 기관지염을 치료하려고 갔던 프랑스 남부 니스에서 일흔을 넘긴 그에게 결장암이라는 위기가 닥쳤다. 다행히 수술로 생명은 건졌지만 상처가 감염되어 탈장이 생겼다. 결국 마티스는 남은 13년 동안 거의 침대에만 묶여 지내는 신세가 되었다. 그때 그가 발견한 작업이

앙리 마티스, 〈푸른 누드 Ⅱ〉,
1952년, 종이에 과슈, 116.2×88.9cm,
파리 조르주 퐁피두센터

앙리 마티스, 〈한 다발〉,
1953년, 세라믹 타일로 만든 공공미술화(원작은 종이에 과슈), 274×396cm,
로스앤젤레스 카운티 미술관

바로 '종이 오리기'다. 그는 마치 어린아이처럼 색종이 오리기의 달인이 되어갔다.

〈푸른 누드〉(1952), 〈한 다발〉(1953) 등과 같이 종이로 붙여 만든 단순하고 강렬한 작품들이 병상에서 이루어졌다. 마티스의 '오리기 작업'은 신체 상태가 그만의 예술적 수단을 요구하게 되자 어쩔 수 없이 만들어진 양식일지도 모른다. 그러나 다재다능하며 왕성한 상상력을 지녔던 그는 이 위기조차 마치 연금술사처럼 매력적인 기회로 바꾸었다. 마티스는 이 작품들의 색채와 유희적인 경쾌함이 사람들에게 희망을 줄 수 있다고 생각했다. 즉 병으로 고통 받는 친구들의 침대 주변에 자기 그림을 걸어줄 만큼 자신의 작품에 쓰인 색들이 건강하게 빛난다고 믿었다. 마티스의 말년 작품은 젊고 아프지 않았을 때보다 훨씬 더 낙천적이고 활력 있으며, 평화롭고 대담하고 완숙한 경지를 보여준다. 마티스는 나빠진 건강 덕분에 예술가라면 누구나 부러워할 경지, 천진난만한 '아이 되기'의 상태로 창조적 퇴행을 할 수 있었다.

리더의 중요한 덕목,
감정 조절법

: 갑에게 유쾌하게 화내는 법

언제나 '분노'라는 감정이 문제다. 매사 한끝의 감정 때문에 모든 일을 그르친다. 감정은 사람을 성인으로도 악인으로도 만든다. 통상 예술가들은 감정을 잘 다스리지 못하는 사람으로 치부되곤 한다. 자주 화내고, 괴팍하고, 비수를 찌르는 말을 잘하고, 제멋대로인 존재라고 생각한다. 예술가가 후원자의 눈치를 보지 않고 자율적으로 작업하기 전까지, 그러니까 '천재와 광기의 예술가'라는 개념이 받아들여지기 전까지 예술가들이 자기감정을 곧이곧대로 드러내는 일은 드물었다. 그렇다면 예술가들은 대개 자신의 돈줄과 밥줄을 쥐고 있는, 소위 갑에게 어떤 방식으로 분노를 표출했을까?

먼저 부드럽고 온화한 성격이었던 레오나르도 다빈치를 살펴보자. 사실 다빈치가 크게 분노했다는 기록은 별로 회자되지 않는다. 다만 엄청난 굴욕감을 표현한 작품을 통해 당시 그가 얼마나 분노했는지를 가늠할 수 있을 뿐이다. 1481년 로렌초 데 메디치 Lorenzo de' Medici 는 바티칸의 시스티나 성당을 장식하는 예술 프로젝트를 기획한다. 그는 가장 명망 있는 공방을 운영하던 안드레아

델 베로키오Andrea del Verrocchio의 제자들을 기용하게 된다. 선정된 예술가는 산드로 보티첼리Sandro Botticelli, 루카 시뇨렐리 Luca Signorelli, 도메니코 기를란다요Domenico Ghirlandajo, 피에트로 페루지노Pietro Perugino 등이었다. 그런데 베로키오의 수제자였던 다빈치만 쏙 빼놓았다. 다빈치가 배제된 속사정은 아마 메디치가의 남자와 함께 남색 혐의로 고소당한 일, 그리고 맡은 일을 제 기간에 맞추지 못했던 이유 때문일 것이다.

어쨌거나 이 일로 다빈치는 엄청난 상처를 받았다. 그때 느낀 굴욕감과 비애감에 대한 극적 표현이 〈성 히에로니무스〉다. 온갖 유혹을 뿌리치기 위해 돌로 가슴을 치는 성인 히에로니무스의 고뇌 가득한 표정이 바로 다빈치의 자화상인 셈이다. 그런데 흥미로운 점은 이 작품을 미완성으로 남겼다는 사실이다. 고작 15점의 회화를 남겼고, 그중 3분의 1이 미완성이었던 다빈치답게 이 작품 역시 완성하지 못했다. 왜일까? 추측건대, 세상과 사물에 호기심이 너무 많았던 천재 다빈치는 분노와 모멸감의 감정을 오래 붙들고 있을 만큼 감정의 지구력이 없는 사람이

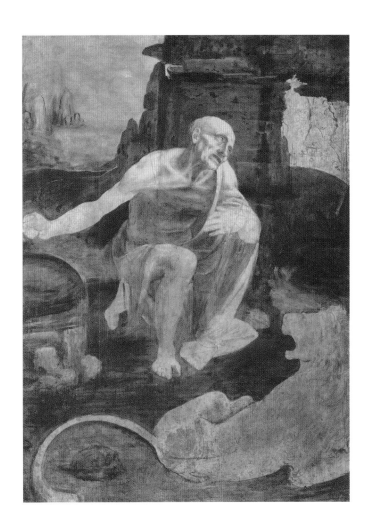

었다. 이미 그 감정에서 벗어난 다빈치에게 그림을 완성하는 것은 무의미한 일이었다. 따라서 이 그림이 미완성으로 남아 있다는 사실은 그가 생각보다 빨리 부정적인 감정에서 벗어났음을 보여준다.

분노를 떠올리면 미켈란젤로만 한 예술가가 없다. 당시 드물게 귀족 출신으로 자긍심이 대단했던 미켈란젤로는 40세쯤 감정적으로 분노할 만한 일들이 많았던 것 같다. 그의 대표작 〈모세〉는 당시 자신의 불편한 심기를 드러내는 동시에 억누르고 있는 작품이 아닌가 생각된다. 주지하듯 모세는 구약시대 야훼 하나님의 대리자로 여러 차례 폭발적인 분노를 일으켰다. 지성과 영성을 모두 갖춘 온유한 사람이었던 그는 쉽게 분노하지는 않지만 한번 분노했다 하면 앞뒤 가리지 않고 쏟아내는 것으로 유명했다. 이 작품은 십계명의 석판을 받고 내려온 모세가 황금 송아지를 우상 숭배하는 유대인을 보고 분노하여 자리를 박차고 일어나려는 모습을 표현한 것이다. 그러나 세심히 들여다보면, 분노가 치밀었으나 이를 자제하고 난 다음의 순간임을 알 수 있다. 눈을 부릅뜬 채 분노를 폭발시키

미켈란젤로 부오나로티, 〈모세〉,
1513~1516년경, 대리석 조각, 235cm,
산 피에트로 인 빈콜리 성당

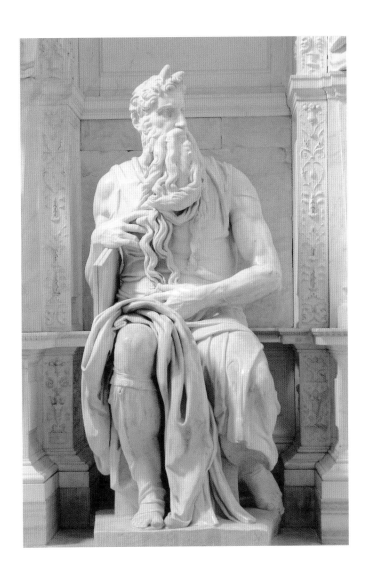

기 위해 다리 한쪽을 들고 일어서려 하고 있으나, 한 손으로 수염을 잡고, 다른 한 손으로 십계명 석판을 들고 있는 자세는 분명 분노의 감정을 억누르고 다스리는 표현이다. 따라서 모세상은 분노의 서곡이 아니라, 분노를 삭이고 난 다음의 장면을 조각한 것! 모든 작품이 자화상이듯이, 분노를 삭이는 모세의 모습은 틀림없이 당시 속물근성을 가진 주문자들의 횡포와 몰이해에 맞서 자기감정을 조절하고 승화시키는 미켈란젤로만의 전략이 아니었을까?

그뿐 아니다. 60대의 미켈란젤로는 〈최후의 심판〉을 제작할 때 교황과 수행자들의 방문을 극도로 싫어했다. 쓸데없는 지적과 엉성한 예술적 충고를 참아내는 것이 괴로웠던 탓이다. 특히 그는 성스러운 장소에 나체를 그렸다고 비난했던 비아조 다 체세나Biago da Cesena(교황 클레멘스 7세의 의전 담당자)와 피에트로 아레티노Pietro Aretino(당시 사교계를 드나들던 연대기 작가이자 평론가)의 지적과 비난에 대해 매우 불쾌해했다. 미켈란젤로는 벽화를 통해 자기감정을 재치 있으면서도 그로테스크하게 묘사했다. 예컨대 오른쪽 아래 벌을 받은 사람들 사이에서 세 명의

미켈란젤로 부오나로티, 〈최후의 심판〉,
1535~1541년, 프레스코화, 13.7×12.2m,
바티칸 시스티나 성당

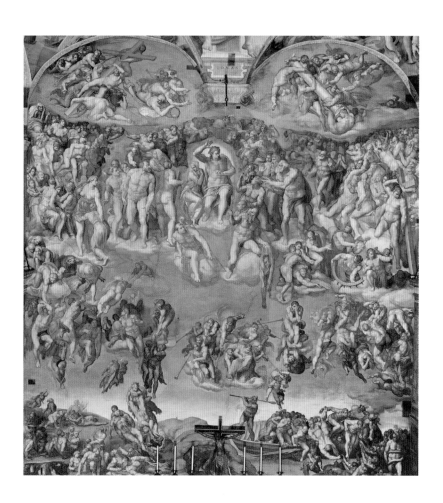

〈최후의 심판〉에서
미노스의 형상으로 그려진 비아조 다 체세나

지옥 심판관 가운데 하나인 미노스의 형상으로 비아조를 그려 넣었다. 귀가 당나귀처럼 길고, 괴상한 얼굴에, 허리를 감싼 뱀이 성기를 집어 삼키려 하는 모습으로 말이다. 비아조는 교황에게 항의했지만, 교황은 "그가 자네를 연옥에 넣었다면 어떻게 해보겠네만, 자네는 지옥에 있지 않나? 그러니 나로서는 어쩔 도리가 없네!"라고 응수했다.

또 하나, 희대의 아첨꾼이자 비방자로 유명한 아레티노가 〈최후의 심판〉에 대해 충고했지만 미켈란젤로는 그 충고를 거절했다. 그러자 그는 작품을 파괴해야 한다고 여론을 들쑤시며 악의적 비방을 퍼트리고 다녔다. 아레티노는 미켈란젤로에게 공개적으로 "껍질을 벗겨 버리겠다('가만두지 않겠다'라는 속어적 표현)"고 협박했다. 이에 분노한 미켈란젤로는 예수 오른편 아래에 생피박리형生皮剝離刑(산 사람의 피부를 벗기는 형벌)으로 순교한 바르톨로메오를 그리면서, 그 껍질에 자기 자신의 얼굴을 그려 넣었다. 그러니까 실제로 아레티노에게 껍질이 벗겨 살해당하기 전 자신이 먼저 그렇게 죽어준 것이다. 이야말로 천재의 익살스러운 분노 표현법이자 귀여운 복수가 아니고 무

〈최후의 심판〉에서 바르톨로메오 확대:
미켈란젤로는 생피박리형으로 순교한 성 바르톨로메오의 껍질에
자신의 얼굴을 그려 넣었다.

엇이겠는가?

분노의 화가라고 전혀 예측하기 어려운 사람도 있다. 인상주의 화가인 에드가 드가! 아리따운 무희 그림의 대가, 게다가 그 부드럽고 삼삼하고 묘한 파스텔톤의 색채는 그가 화병 걸린 남자라는 사실을 추측하기 어렵게 만든다. 그러나 미술사의 화가 중 그만큼 잘 분노하는 사람은 없어 보인다. 측근들의 말에 따르면, 드가는 언제나 으르렁대거나 화를 내고 있었다고 한다. 비사교적이고 빈정대는 성격을 가진 드가는 자신이 생각하는 예술의 본질적인 가치들이 공격받을 때면 맹렬히 반격했다. 하루는 어떤 화상이 미술은 "일종의 사치"라고 말하자, "당신에게는 예술이 사치일지 모르지만, 우리에게는 최우선으로 필요한 생필품입니다"라고 반박했다. 이처럼 비판적이고 냉소적이었던 그는 예리한 지적으로 친구들의 기를 죽이는 일을 좋아했는데, 친구들은 상처받는 것이 두려워 아예 대꾸하지 않았다고 한다.

그는 왜 사람들에게 자주 분노하고 무례하게 대했을까? 사실 드가는 자존심이 강하고 독립적인 화가였다. 그

는 사람들에게 무례하게 대하지 않으면 그림 그릴 시간을
도저히 낼 수 없기 때문에 그렇게 해서라도 사람들을 밀
쳐내는 것이라며 자신의 공격성과 분노를 정당화했다. 예
술가로서의 삶을 지키기 위해 일종의 부드러운 잔인함을
택했다나! 그러고 보니, 그가 국가에서 주는 모든 훈장이
나 명예를 경멸하고 불신했다는 사실이 떠오른다. 그는
국가가 주관하는 것이라면 살롱이나 순수예술학회, 레지
옹 도뇌르 훈장까지 모두 싫어했다. 어쩌면 드가는 항상
공식적인 인정에 따르는 위험과 재앙에 대해 스스로에게
경고하고 있었던 것이 아닐까? 그러니까 그의 분노는 험
한 세상에서 자신만의 순수한 예술세계를 지키고 싶어 한
독특한 처세술이었던 셈이다.

　사실 분노 그 자체는 나쁜 것이 아니다. 분노해야 할
때 분노하는 것, 분노할 때를 아는 것은 지혜가 필요하며,
이때 분노는 세상과 사람들을 바꿀 수 있는 계기가 되기
도 한다. 아리스토텔레스의 말이 귓전에 울린다. "누구든
지 분노할 수 있다. 그것은 매우 쉬운 일이다. 그러나 올
바른 대상에게, 올바른 정도로, 올바른 시간 동안에, 올바

른 목적과 방법으로 분노하는 것은 누구나 할 수 있는 일
도 결코 쉬운 일도 아니다." 어떻게 하면 멋지게 화를 낼
수 있을까? 분노는 하되, 분노를 일으키지 않는 정교한 분
노의 레토릭이 필요하다.

변화를 가늠하는
통찰력

: 변신의 귀재들에게 도전과
 변화의 리더십을 배우다

싫증을 잘 내는 예술가만이 살아남았다? 아마 그랬을 것이다. 미술은 늘 새롭고 낯선 것을 만들어내야만 살아남을 수 있었으니, 싫증을 잘 내면서 새로운 것을 찾아 헤맸던 예술가들에게 훨씬 더 유리했을 것이다. 사실 싫증이나 권태의 메커니즘을 가만히 들여다보면, 여기에는 기묘하게 죽음의 냄새가 난다. 삶이 좀 식상하고 진부하고 무료하고 무상하고 헛되고 뻔하다는 생각 말이다. 그런 생각이 들면 어떻게 해야 할까? 스스로 더욱 강력한 자극을 찾지 않을까? 예술가들은 그랬을 것이다. 더 큰 자극과 충격 속에 자신을 던졌을 것이다.

그리스 신화 속 제우스만큼 싫증을 잘 냈던 존재는 없다. 매번 매 순간 충실하게 사랑의 대상을 갈아치웠다. 그 부드럽게 유영하듯 갈아타는 솜씨를 비단 연인들을 갈아치우는 데만 사용하지는 않았을 것이다. 혹 그렇더라도 작금의 예술가와 기업가는 여전히 제우스의 변신에서 무언가 배울 게 있지 않을까?

예술적인 관점에서 보면 제우스는 상당히 재능 있는 연기자이자 행위예술가이다. 제우스는 타인을 변신시키기

도 하지만, 자기 스스로 변신하는 것으로 유명하다. 신 중의 최고의 신이 스스로 능동적으로 변신한다는 것은 참으로 시사하는 바가 크다. 사실 아쉬운 것 없이 헤게모니(우두머리의 자리에서 전체를 이끌거나 주동할 수 있는 권력)를 쥐고 있는 자가 무엇이 두려워 그렇게 쉽게 모습을 바꾸겠는가? 타인에게 변신을 종용하는 것은 쉽지만, 스스로 변화하는 것은 어려운 게 사실이다. 그렇지만 제우스는 처량한 뻐꾸기부터 무생물인 황금 비와 구름, 때로는 유혹하려는 여자의 남편에 이르기까지 상상을 초월할 정도로 다양하고 스펙터클한 모습으로 자기를 변신시켰다. 그런데 신의 이 대단한 변신 놀음의 대부분은 인간 여성 혹은 님프들과 사랑을 나누기 위해서였다. 그것도 오로지 조강지처 헤라 몰래 다른 여자들과 바람피우기 위해서였다니, 참 웃기고 쩨쩨한 신이다. 제우스는 가끔씩 자신의 최대 무기인 불번개(번개로 된 창)를 잊어버릴 정도로 여자에 빠졌지만, 그래도 그의 변신은 애틋할 만큼 가상할 때가 많다. 제우스는 어떤 전략적 마인드를 가지고 변신에 성공했던 것일까?

제우스는 서아시아의 에우로페 공주에게 멋진 흰 소

프랑수아 부셰, 〈에우로페의 납치〉,
18세기, 캔버스에 유채, 160×193cm,
파리 루브르 박물관

로 변신하여 접근한다. 유럽의 기원이 된 여인 에우로페는 페니키아의 공주였다('유럽'과 '에우로페'는 'Europe'를 영어식으로 읽느냐 로마식으로 읽느냐의 차이다). 페니키아(지금의 시리아와 레바논 지역에 있었던 서아시아의 고대왕국)는 제우스의 영역이 아니었다. 그러나 신의 사랑과 욕망에는 경계가 없는 법! 제우스는 해변에서 산책하는 에우로페에게 흰 소로 변신하여 접근했다. 에우로페는 흰 소가 성스러운 동물이라 여겨 그 등에 올라탔다. 성욕에 가득 찬 흰 소는 바다에 뛰어들어 헤엄쳐 갔고 자기 영역인 크레타 섬에 도착하자 본색을 드러냈다. 이렇게 해서 태어난 아이들이 미노스와 그 형제들이다. 미노스는 훗날 크레타의 영웅이 되었고, 다른 아들들도 그리스 각지에 도시국가를 세운 왕이 되었다.

또한 테베의 공주 안티오페의 미모가 아름답기로 소문이 자자하자, 제우스는 사티로스로 변신하여 잠자는 안티오페를 덮친다. 뿔이 난 사람의 얼굴에 하반신은 염소인 반인반수 사티로스는 정욕의 화신이다. 결국 안티오페는 제우스의 아이를 임신했는데, 아버지와 숙부는 가문을

안토니오 다 코레조, 〈사티로스와 안티오페〉,
1525년경, 캔버스에 유채, 188×125cm,
파리 루브르 박물관

더럽힌 딸을 용서하지 않았다. 그러나 훗날 양치기가 안티오페의 아들을 거두었고, 안티오페가 감옥에서 탈출했을 때도 그녀를 도와주었다. 고난으로 가득한 인생을 살았지만 그녀가 낳은 아들 암피온은 다시 테베의 왕이 되었다. 모두 제우스의 은밀한 도움 덕이었다.

스파르타의 왕비 레다 역시 당대 미녀로 명성이 자자했다. 그녀가 호수에서 목욕하는 광경을 목격한 제우스는 호수에서 가장 흥미로운 볼거리인 백조로 변신한다. 이미 쌍둥이를 임신 중이었던 레다는 제우스의 쌍둥이까지 잉태하여 남녀 두 쌍둥이를 알로 낳게 된다. 목이 긴 우아한 백조로 변신한 제우스의 남근성, 수컷으로서의 거대한 성기에 대한 로망을 이런 식의 변신을 통해 표현한 것이 참으로 경이로울 지경이다.

제우스의 변신 이야기에는 몇 가지 흥미로운 팁이 있다. 때로 가차 없이 불벼락으로 세상을 호령하던 최고신이 여성을 유혹할 때는 동물 수컷이 화려한 날개와 우아한 몸짓으로 암컷을 호리듯, 미적인 측면을 놓치지 않았다는 것이다. 여자든 남자든 아름다움에는 약하니까 말이다.

더욱 중요한 건 상대의 취향을 정확하게 파악했다는 점
이다. 즉 자신이 아니라 상대방이 원하는 방식대로 자기
를 변화시켜서 다가갔다는 말이다. 제우스는 에우로페가
황소를 좋아한다는 정보를 미리 입수할 만큼 치밀했으며,
테베의 공주 안티오페가 온실 속의 화초로 자라나 우아하
고 정숙한 환경을 즐기면서도 마음 한구석에는 은근히 거
칠고 질펀한 욕망을 꿈꾼다는 사실을 잘 알고 있었다. 때
문에 사티로스로 변신해 그녀의 욕정을 자극하고 충족시
킬 수 있었다. 또한 레다가 백조를 좋아하고, 헤라가 연민
과 동정심이 있는 여자라는 사실을 잘 알았기 때문에, 불
쌍하고 가엾은 비 맞은 뻐꾸기로 변신해 그녀의 창가로
날아들 수 있었다. 신도 지피지기, 백전백승의 전략에서
자유로울 수 없었다.

그뿐 아니다. 신조차 다다를 수 없는 공간인 창문 없
는 청동 탑에 갇힌 다나에를 위해서는 황금 비로 변신한
다. 이 에피소드는 특별히 화가들의 호기심을 자극했고,
렘브란트와 구스타프 클림트Gustav Klimt 를 비롯한 여러 화
가의 작품으로 남아 있다. 또한 아르고스의 처녀 이오를

사랑하게 되었을 때는 역시 헤라의 눈을 피해 구름으로 변신한다. 아무리 헤라의 눈을 피해 한 짓이라지만 여자를 얻기 위해 이 정도로 노력한다면, 어느 누가 그런 남자를 거부할 수 있단 말인가? 게다가 황금 비, 구름 같은 무생물로 변신한다는 발상은 또 얼마나 기막힌 시적 연금술인가!

여성 편력의 대가 제우스가 보여준 남다른 변신 능력은 사실 그의 바람기를 강조하려는 게 아니라, 그의 빼어난 시대 적응 능력을 암시한다고 볼 수 있다. 다시 말해 제우스가 한 여자에게 만족하지 못하고 여기저기 지분거리는 이유는 새로운 것에 도전하려는 욕망 때문인지도 모른다. 예술가와 기업가도 변화에 대한 도전의식을 느끼지 못하면 망한다. 그러기 위해선 시대가 무엇을 원하는지 '시대정신'을 통찰하고 있어야 한다. 통상 예술가는 자기가 하고 싶은 것만 고집하는 사람으로 치부되지만, 예술가가 진정 원하는 대로 할 수 있었던 시절은 19세기 정도에 와서야 겨우 가능했다. 거장 미켈란젤로도 조각만이 신을 대변하는 매체라고 생각했다. 그런 까닭에 조각가인 자신이 그림을 그리고 있다고 엄청 투덜대며 회화인 〈시

스티나 성당 천장화〉와 〈최후의 심판〉을 완성했다. 그가
불평만 하고 이런 벽화 작품을 소홀히 했다면 어땠을까?
아마도 그를 〈다비드〉와 〈피에타〉, 〈모세〉 같은 조각을 완
성한 조각가로 기억할 뿐, 천장 벽화 대가로서의 미켈란
젤로는 만나지 못했을 것이다. 자의든 타의든 변화에 대
한 예술가의 갈증과 갈망은 명작을 낸다.

　이처럼 진짜 선수들은 자기가 하고 싶은 것만 하지

않는다. 하고 싶은 일은 누가 못 하겠는가? 하고 싶지 않은 일을 잘해내는 사람이야말로 진정한 대가이다. 하고 싶지 않은 일, 원하지 않는 일을 일종의 도전이자 변화의 기회라고 받아들이는 자만이 인생의 굴곡을 새로운 터닝 포인트로 삼을 수 있다.

예술이든 상품이든 걸작은 시대정신에 따른 변화를 앞서 받아들일 때 나온다. 제우스가 신들의 왕으로 군림할 수 있었던 것도 그러한 시대 변화를 가늠하고 선도하는 능력이 다른 신들에 비해 월등했기 때문이다. 그러기 위해선 예술가와 기업가 모두 다양한 계층의 말에 귀 기울여야 한다. 피카소도 그랬다. 젊은 시절, 오만하기 그지없던 천하의 피카소도 작품을 완성하고 친구와 비평가와 지인들을 불러 자기 작품이 어떤지 말해달라고 종용하듯 부탁했다. 자기 작품이 미술사적 맥락에서 시사하는 바가 있는지, 화상과 컬렉터들이 좋아할 만한지, 속된 말로 돈이 될 수 있는지를 미리 알고 싶어 했다. 이는 예술작품의 생산자로서 자기한테 가하는 가장 드라마틱한 충격요법이었다. 왜냐하면 거의 모든 예술가들이 비평에 대해 모

종의 거부 반응을 가지고 있기 때문이다. 어쨌든 피카소
의 그 방법이 꽤 먹혔던지 그는 20대에 이미 성공한 화가
가 되었고, 92세의 나이로 죽을 때까지 카멜레온처럼 변
신하며 빛나는 현역으로 살았다. 훌륭한 작가들은 그처럼
철저한 자기 검열에서부터 타인의 검열까지 거친다. 걸작
은 괜히 나오는 게 아니다.

비극의 시대가
추상을 낳는다

: 고통에서 잉태된 예술

추상미술Abstract Art 이 수상하다! 미술사에서 추상미술이 존재했던 시기는 무엇인가 범상치 않은 내막이 있다. 추상 미술이 성행했던 시기에 어떤 공통점이 존재한다는 거다.

독일의 미학자 빌헬름 보링거Wilhelm Worringer(1881 ~1965)에 따르면, 고대 그리스처럼 축복받은 땅에서는 인간과 자연 사이에 행복한 범신론적 관계가 형성된다고 한다. 그리스 신화처럼 인간이 신이 되고, 신이 인간이 되는 그런 세상 말이다. 이때 사람들은 '감정이입충동'을 갖게 되는데, 이런 충동은 사람과 사물, 사람과 사람이 하나가 되는 매우 영적인 순간을 포함한다. 그 결과는 고대 그리스 예술처럼 유기적이며, 자연주의적인 양식을 발달시킨다. 르네상스 시대의 피렌체와 같은 도시도 마찬가지다.

하지만 이집트처럼 자연 환경이 척박한 땅에서 인간은 끊임없이 내적 불안감을 느낀다. 그들이 지나치게 영혼 불멸 사상을 강조하는 것도 죽음에 대한 불안 때문이다. 이때 사람들은 이 불안감을 극복하기 위해 '추상충동'을 갖게 되고, 그 결과 추상적·기하학적 양식이 발달한다. 예컨대 이집트인들은 텅 빈 공간, 두려움과 공포를 일

역사상 최고의 추상 작품 피라미드,
B.C. 2826~B.C. 1085년경

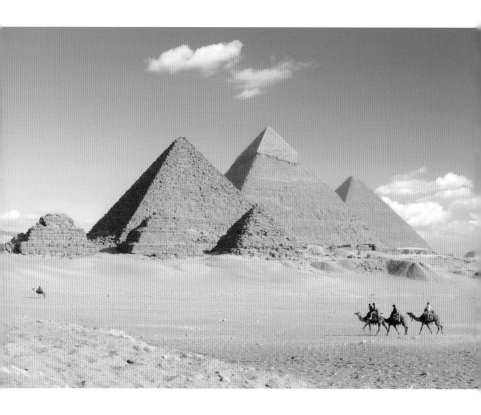

으키는 미지의 공간인 사막에 거대한 점을 찍음으로써 자연이 주는 공포와 두려움에서 얼마간 벗어날 수 있었다. 이처럼 추상충동은 두려움과 공포를 느낀 인간이 그것을 상쇄하거나 극복하기 위해서 갖게 되는 무의식적 기제 같은 것이다. 따라서 우리는 이집트의 피라미드가 왜 그런 모습으로 사막 한가운데 서 있는지 팁을 얻을 수 있다.

서양미술사에서 피라미드 정도의 추상미술이 태동하려면 아주 오래 기다려야 한다. 거의 5,000년의 세월이 걸린다. 추상미술은 〈피리 부는 소년〉, 〈올랭피아〉 같은 마네의 사실주의 회화에서 그 조짐을 보이고, 점진적으로 인상주의와 후기인상주의, 입체파를 거쳐야 드디어 본격적인 의미에서 추상이라고 부를 만한 그림이 등장한다. 바로 20세기 초반 바실리 칸딘스키Wassily Kandinsky, 카지미르 세베리노비치 말레비치 Kazimir Severinovich Malevich, 피트 몬드리안Piet Mondrian의 추상미술이 그것이다. 특히 칸딘스키는 추상미술의 선구자로, 1912년 『예술에서 정신적인 것에 관하여Concerning the Spiritual in Art』라는 책을 발간한다. 그는 추상미술이야말로 가장 정신적인 것이며, 예

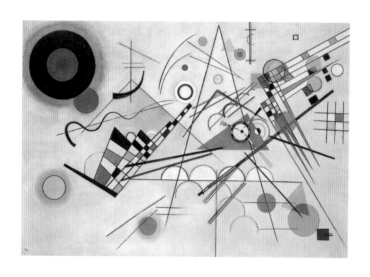

술가는 예술의 영혼, 즉 정신을 전달해야 할 의무가 있다
고 천명했다.

　그런데 칸딘스키의 작품을 보면 마치 악보를 해체한
듯한 음악적 이미지로 가득 차 있다. 무의식의 자동기술
처럼 마음속 소리를 들려주는 것 같다고나 할까! 그런 의
미에서 추상은 마음 혹은 정신의 상태를 그대로 반영하는
듯하다. 사실 추상미술의 근간에는 몇 가지 철학적 전통
이 존재한다. 헤겔과 쇼펜하우어의 영향이 그것이다. 헤

겔은 예술을 절대정신으로 표현했고, 쇼펜하우어는 예술이 인간을 잠시나마 현상계 너머의 본질로 이끌며, 물질에서 형태를 분리하면 형태가 이데아에 훨씬 가까워진다고 말했다. 때마침 칸딘스키는 쇼펜하우어의 그 유명한 "모든 예술은 음악의 상태를 동경한다"는 아포리즘을 그대로 실천하고 있었다. 그러니까 니체의 말을 빌리면, 음악은 외부를 재현하지 않는 유일한 장르이며, 음악이 재현하는 것이 있다면 그것은 '물자체物自體, ding an sich' 즉 '이데아'라는 것이다. 더군다나 '신지학神智學, theosophy'이라는 신비주의 사상이 당대 지식인 사이에서 유행했다는 점도 추상미술의 태동에 한몫을 거든다.

　더욱 중요한 사실은 바로 추상미술의 태동과 발전 시기가 제1차 세계대전(1914~1918)과 맞물려 있다는 점이다. 전쟁의 공포가 주는 내적 불안감이 예술가들을 추상충동의 세계로 이끌었다는 것이다. 전쟁으로 인해 재현의 대상이었던 자연과 문명이 파괴되고, 화가들은 더 이상 파괴와 멸망을 그릴 수 없는 상태에 도달했다. 이때 화가는 재현을 포기하고 자기의 내면을 바라보게 된다. 바로

인간에 대한 심각한 반성과 성찰이 이루어지는 것이다.

곧이어 20세기 초반 유럽의 칸딘스키, 말레비치와 전혀 다른 추상이 태어난다. 그것도 유럽에 비해 미술의 변방이었던 미국에서 말이다. 바로 미국 회화사상 가장 중요하고 영향력 있는 회화의 한 양식인 추상표현주의abstract expressionism가 탄생한 것! 추상표현주의는 1940년 말과 1950년 초 1,200만 명이 사망하고 양 대륙을 황폐화시킨 제2차 세계대전의 충격에서 깨어나지 못한 시점에서, 이 전쟁에 대한 반동으로 생겨났다. 전쟁으로 인한 경제적·정신적 공황 상태는 추상표현주의 화가들이 시대의 아픔을 그대로 지닌 채 자신의 내면으로 침잠하게 만들었다.

어쨌거나 당대 잭슨 폴록Jackson Pollock, 마크 로스코, 바넷 뉴먼 등의 예술가들은 비극의 시기에 편안한 그림을 그릴 수 없다고 생각했다. 세상의 윤리가 위기를 맞은 시점에서 꽃이나 나체, 첼로 연주자 따위의 낡은 주제들을 그릴 수는 없었다. 결국 뉴먼은 미국이 제2차 세계대전에 참전하는 4년 동안 어떤 작품 활동도 하지 않았고, 로스

마크 로스코, 〈No.14〉,
1960년, 캔버스에 유채, 289×266cm,
샌프란시스코 현대미술관

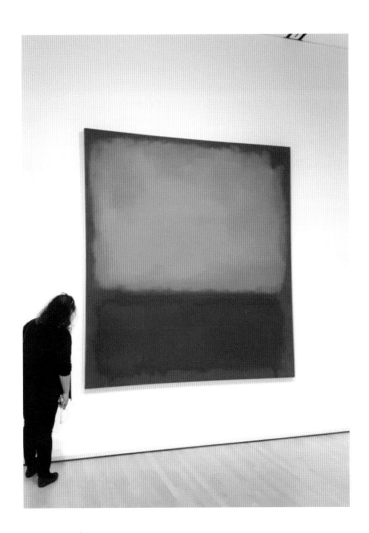

코는 비록 지독한 근시 때문에 좌절됐지만 도덕적 양심에 따라 군대에 자원하기도 했다.

추상표현주의 회화는 형식은 추상적이지만, 내용은 표현적이다. 즉 극단적인 고통과 파국의 상태를 적극적으로 표현하되, 추상적인 기법을 취한다는 의미다. 그래서인지 대부분의 추상표현주의 화가들은 큰 화면과 거대한 붓(때로는 빗자루나 마포)으로 그림을 그렸다. 사실 큰 붓으로 빗질하듯 쓸어내리는 반복적인 행위는 그 자체로 치유의 행위가 된다. 큰 화면으로 도피(?)한 것은, 상징적으로 전쟁으로부터 그들을 품어줄 피난처가 필요했던 탓이다. 그런데 피난처조차 전쟁(트라우마)을 잊기에는 그다지 적합한 장소가 아니었던 것 같다. 그들 중 몇몇(아실 고키Arshile Gorky, 잭슨 폴록, 마크 로스코)이 자살했다는 점을 보면 말이다. 아니면 그들은 영원한 안식처로 일찌감치 숨어버린 것인지도 모른다.

그러다가 추상표현주의는 팝아트에 밀려난다. 재스퍼 존스와 라우센버그, 앤디 워홀 같은 팝아티스트들은 추상표현주의자가 세상을 보는 침울하고 심각한 태도를

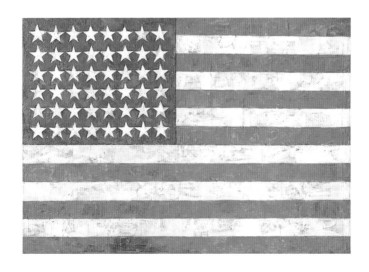

못마땅해 한다. 그래서 마치 다다이스트처럼 농담과 위트로 그들을 조롱한다. 그 후 추상표현주의의 애매한 주관주의적 미학도, 팝아트의 가벼움의 미학도 모두 다 반대하는 미니멀리즘이 등장한다.

 미니멀리즘의 대가 프랭크 스텔라는 "복잡하게 생각할 것 없이, 당신이 보는 것이 전부다"라고 말한다. 스텔라는 그림이란 물감이 발라진 평면이며, 그 이상 아무것도 아니라고 하면서 "사람들은 내 그림에서 어떤 숨겨진

도널드 저드, 〈무제〉,
1969년, 구리, 10단, 23×101.6×78.7cm,
뉴욕 솔로몬 R. 구겐하임 미술관

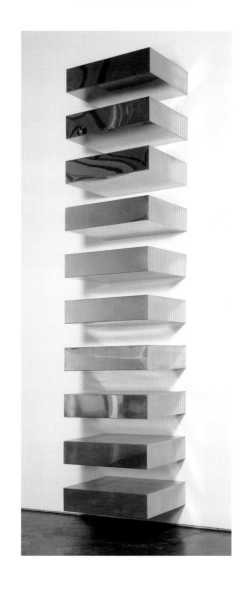

의미를 발견하려고 애쓰지만, 나의 그림은 그 자체가 의미일 뿐"이라고 말했다. 그런데 진정 그럴까? 미니멀리즘의 주요 작가, 댄 플래빈Dan Flavin(형광등을 이용한 빛 설치 작업)과 도널드 저드Donald Judd(스테인리스 상자를 벽이나 바닥에 설치하여 회화와 조각의 경계를 허문 작업)는 한국전 참전 용사였다. 어쩌면 아무것도 표방하지 않고자 했다는 미니멀리즘조차 여전히 예전의 추상미술처럼 총체적 위기와 난국을 견딜 수 있는 처방전 같은 것은 아니었을까?

멀티태스킹은
어떻게 가능한가?

: 탁월함을 꿈꾼 고대의 멀티플레이어들

'멀티태스킹multitasking'이라는 말이 유행처럼 번진 지 오래다. 원래 멀티태스킹이란 한 사람의 사용자가 한 대의 컴퓨터로 두 가지 이상의 작업이나 프로그램을 동시에 처리, 실행하는 것을 말한다. 현대사회에서 멀티태스킹은 더 이상 컴퓨터 용어가 아닌, 한 사람이 여러 가지 업무를 완벽하게 처리해내는 것을 말한다.

이 멀티태스킹을 예술에 적용해본다면, 그리고 이 멀티태스킹을 훌륭히 완수했던 예술가들을 멀티플레이어라고 부른다면 어떨까? 아마 르네상스 시대에 가장 많은 멀티플레이어들이 등장했다고 볼 수 있을 것이다. 레오나르도 다빈치, 미켈란젤로, 필리포 브루넬레스키Filippo Brunelleschi 등 르네상스 예술가들은 모두 직함이 네다섯 개쯤 된다. 그들은 화가, 조각가라는 미술 관련 타이틀 말고도 해부학자, 과학자, 건축가, 기술자, 물리학자, 인문학자, 시인 등으로 자주 불린다.

시각예술이라는 범주 안에 있는 것들, 즉 회화와 조각, 건축과 공예끼리야 서로 시너지를 내며 발전해나갈 수 있다고 치자. 예를 들면 당대 미술가가 건축가를 겸임

하고, 건축가는 당연히 조각가를 겸임하는 것처럼 말이다. 즉 피렌체 두오모 성당의 돔을 건축한 브루넬레스키는 처음에는 조각가였으나 나중에는 거의 건축가로 살았다. 그들에게 건축은 그저 큰 조각 작품, 그러니까 기념비적이며 실용적인 공공조형물인 셈이었다.

르네상스 시대에는 어떻게 한 예술가가 다방면에 능통한 장인이 될 수 있었을까? 사실 우리는 그들이 세기의 천재라는 이유로 나와는 별로 상관없는 일로 치부하고 만다. 그런데 사실 천재도 둔재도 시대정신이 만드는 것이다. 그들이 천재로 추앙받고 진정한 멀티플레이어로 거듭날 수 있었던 것은 바로 메디치 가문 같은 문화 후원자 덕분이었다.

르네상스란 무엇인가? 고대 그리스 정신의 부활과 재생이 아닌가! 고대 그리스인들은 예로부터 수사학, 문법, 수학, 음악, 철학, 지리학, 자연의 역사 그리고 체육을 통해 인간됨의 본질에 도달할 수 있다고 믿었다. 그리고 이러한 덕목의 교육을 통해 이상적인 삶을 살 수 있다고 생각했다. 다시 말해 '파이데이아paideia(교육, 학습)'를

통해 '아레테arete(덕)'의 삶을 사는 것이 그들의 지향점이었다. 아레테란 어떤 종류의 탁월함 혹은 도덕적 미덕을 의미하는 그리스어로, 고대 그리스 윤리학에서는 참된 목적이나 개인의 잠재된 가능성의 실현과 관계된 최상의 우수성을 가리킨다. 다시 말해 아레테는 동양에서 생각하는 덕德이라기보다는 '탁월함excellent'에 가까운 것이었다. 또한 호메로스의 『일리아드Iliad』와 『오디세이Odyssey』에서 거듭 강조했던 것도 바로 이 '아레테'였다.

이 사상은 다시 르네상스 메디치 가문의 플라톤 아카데미에서 꽃을 피울 수 있었다. 따라서 피렌체의 문예부흥 운동에 동참했던 예술가와 인문학자는 바로 이 아레테(탁월함)를 모토로 다방면에 능통한 멀티플레이어가 될 수밖에 없었다. 생각해보라! 모든 장르의 예술과 인문학과 과학이 서로 엄청난 연결고리를 가지고 있지 않은가. 여기서 깊이와 넓이는 하나로 통섭될 수밖에 없는 것이다.

먼저 레오나르도 다빈치를 보자. 그를 검색하면 미술가, 과학자, 해부학자, 기술자, 철학자, 음악가 등의 직함이 줄줄이 나열된다. 중요한 건 그가 요리사였다는 점이

빠져 있다는 사실이다. 다빈치가 요리사였다는 점은 그를 훨씬 더 매력적으로 느껴지게 한다. 요리하는 남자가 대세인 오늘의 관점에서 보면 더욱 그렇다. 평생 동안 요리에 대단한 관심을 보였던 그는 술집 종업원으로 일한 경력이 있으며, 결국 산드로 보티첼리와 함께 술집을 경영하기도 했다. 물론 지나칠 정도의 실험성이 대중에게 먹히지 않아 망하고 말았지만 말이다. 다빈치는 까다로운 식도락가의 섬세한 상상력으로 후추 가는 도구, 식수통에서 개구리를 몰아내는 장치, 회전식 건조대, 삶은 계란을 균등하게 자르는 기계 등 오늘날에 개발·활용되고 있는 조리기구와 주방 보조기구를 위한 설계도를 만들었다. 게다가 프랑스 왕을 위해 스파게티를 처음 만든 것도, 그것을 먹기 위해 이가 세 개 달린 포크를 만든 것도 바로 그였다. 또한 다빈치는 헬리콥터, 자동차, 낙하산, 자전거, 증기선, 탱크, 대포 등도 설계했다. 제대로 실현된 것은 거의 없지만, 오늘날의 시각으로 보아도 천재 과학자였던 것만큼은 분명하다. 그뿐 아니다. 메디치 가문에 의해 밀라노로 쫓기듯 떠날 때, 그 가문에서 써준 소개장에는 그

가 화가가 아닌 뛰어난 만돌린 연주자라고 되어 있었다. 물론 실제로는 만돌린 연주자가 아닌, 궁정연회 담당자였다고 한다.

미켈란젤로 역시 조각, 해부학, 회화, 시 등의 분야에서 탁월한 역량을 드러냈다. 그는 이미 18세에 직접 시체를 해부할 정도로 해박한 지식을 가졌음은 물론 예술가를 위한 해부학 서적을 출판할 정도로 실력이 뛰어났다. 이런 해부학적 사실에 근간해 그는 〈피에타〉, 〈다비드〉, 〈모세〉 등 뛰어난 조각 작품을 제작했다. 더군다나 그는 바티칸의 시스티나 성당을 장식할 〈시스티나 성당 천장화〉와 벽화 〈최후의 심판〉을 그렸다. 조각가였던 그가 프레스코 공법으로 벽화를 그렸다는 사실은 그 당시로도 쉽지 않은 일이었다. 〈시스티나 성당 천장화〉 제작 당시 미켈란젤로는 초기에만 피렌체에서 모셔온 프레스코 장인들의 도움을 받았을 뿐, 결국은 4년 동안 혼자 힘으로 전체 천장화를 끝마쳤다. 미켈란젤로의 장기는 조형예술에만 국한되지 않는다. 그는 또한 소네트와 마드리갈(세속 성악곡)을 기막히게 잘 썼던 시인이기도 했다. 대부분 그 시들

〈시스티나 성당 천장화〉 중 〈아담의 창조〉.
미켈란젤로는 조각가가 그림을 그리고 있다고 투덜대며 이 천장화를 완성했다.

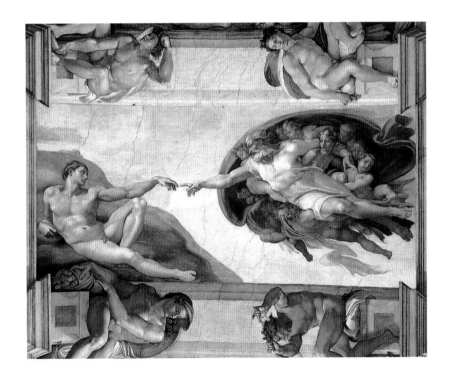

은 제자이자 연인인 톰마소 데이 카발리에리Tommaso dei Cavalieri에게 바치는 연애시였다. 둘이 처음 만날 당시 미켈란젤로는 57세, 톰마소는 16세였다. 그들은 죽는 순간까지 서로에게 충실했다고 전해진다.

이런 인간 속에 내재한 미학적 탁월함이 어디 르네상스 시대뿐이겠는가? 17세기 바로크 시대 플랑드르 출신의 대가 페테르 파울 루벤스는 빼어난 화가인 동시에 외교관이었다. 그는 그림과 외교 활동을 철저히 병행해나갔다. 루벤스는 귀중한 말년의 상당 시간을 네덜란드와 영국의 대신들과 정치 협상을 하는 데 보냈다. 오랫동안 집을 떠나 장소를 옮겨 다녔지만, 작품 활동에 방해가 되지는 않았다. 그가 그림을 그린다는 사실이 오히려 외교 협상을 은밀하게 할 수 있도록 해주었다. 네덜란드, 스페인, 영국에 파견됐을 때도 여정을 함께했던 젊은 동행인이 그의 외교 활동을 눈치채지 못할 때가 많았다. 그만큼 그의 외교는 비밀 첩자처럼 은밀했다. 루벤스는 어디에 있든 그의 앤트워프Antwerp의 작업장을 가득 메울 새로운 작품을 의뢰받는 기회로 삼았다. 이런 모든 일은 루벤스 개인

페테르 파울 루벤스, 〈자화상〉,
1623년, 패널에 유채, 91.3×70.8cm,
호주 국립미술관

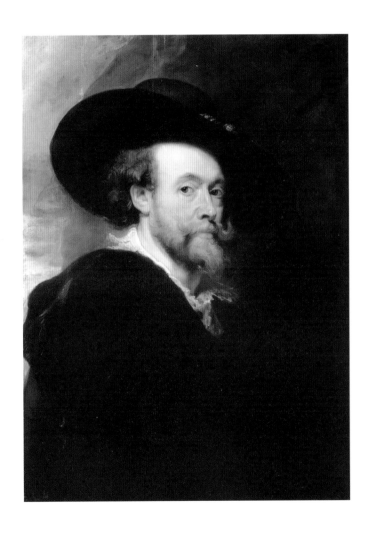

의 지위 향상은 물론 국가적인 차원에서도 유익했다. 소
위 예술 외교의 첨병이었던 셈이다. 이로써 루벤스는 외
교와 예술을 동시에 석권했던 보기 드문 거장으로 기록되
었다.

그렇다면 현대 작가들은 어떤가? 근대 산업사회의
효율적인 시스템은 한 인간을 하나의 전문 분야에 종속되
도록 추동해왔다. 더불어 근현대 교육은 총체적인 인간
의 무한한 가능성을 말살하고 억압해왔다. 따라서 오늘날
의 예술가에게 다시 르네상스적 아레테를 요구하는 일은
거의 불가능하다. 그러나 예술가들에게 그것은 다른 식으
로 얼마든지 가능하다! 현대미술은 개념미술이므로, 아이
디어만 있으면 매뉴얼을 주고 공장(혹은 조수)에 맡기기만
하면 된다. 그렇게 하면 회화든 조각이든 기막힐 정도의
완성도 높은 작품이 나온다. 데이미언 허스트Damien Hirst
나 제프 쿤스가 회화든 조각이든 가리지 않고 제작할 수
있는 이유도 이것이다. 하지만 그들이 문학, 철학, 건축,
무용, 영화와 같은 타 장르 예술을 오가며 심도 높은 작품
을 보여준 적은 거의 없다. 그들은 고대 그리스에 근간한

르네상스적 가치인 아레테의 힘이 현대에선 노하우Know-how가 아닌 노웨어Know-where가 되었다는 사실을 영악하게 간파했기 때문이다. 이제 나에게 필요한 정보가 어디에 있는지를 아는 것만으로도 많은 부분이 해결되는 시대가 도래한 것이다. 다양한 스펙을 요구받는 오늘의 젊은 이들! 그런 스펙은 과연 멀티플레이어가 될 수 있게 해주는가? 그들의 스펙은 과연 그들의 것인가? 어른들이 좀 더 주도면밀하게 성찰해야 할 문제다.

앤디 워홀, 〈자화상〉, 1986년
샌프란시스코 현대미술관

4

욕망을
욕망하다

비즈니스와
만난 예술

예술가의 조증과
사업가의 조증

: 일중독 CEO, 조증 아닌가요?

성공한 사람을 구별할 수 있는 가장 큰 특징은 무엇일까? 그것은 기질적으로 의욕이 매우 넘친다는 점이다. 예컨대 성급하고, 분주하며, 충동적이고, 행동이 앞서는 사람들은 성공하는 사업가 기질을 타고난 사람들이라고 말할 수 있다. 바로 조증mania 혹은 경조증hypomania 을 가진 사람들이다.

조증이란 과도한 활력, 대단한 쾌활함, 과잉 활동, 편집증적 과대망상에서 흔히 보이는 팽창된 자존감을 특징으로 한다. 이런 상태의 개인은 새로운 자극과 낯선 경험에 대한 갈망이 크기 때문에 모험을 감수하는 일을 즐긴다. 또한 쾌활한 분위기는 수다스러움과 연결되는데, 당연히 사고의 자유연상이 활발하므로 말을 빨리하는 것은 물론, 사고의 논리적 비약이 아주 드라마틱해서 알아들을 수 없을 정도다. 더군다나 지나친 활력으로 며칠 밤을 자지 않아도 전혀 졸리지 않으며, 상상력이 넘쳐나 하룻밤에 소설 한 권을 후딱 창작하는 일도 빈번하다.

내가 아는 어떤 철학자는 조증일 때만 사람들 앞에 나타난다. 한동안 보이지 않으면 울증의 상태를 겪고 있

는 중이겠거니 생각하면 된다. 사실 그가 나타나면 나를 비롯한 보통 사람들은 주눅 들기 일쑤다. 특히 지성인이라고 자부하는 먹물 좀 들었다는 주변 친구들은 그 철학자가 쏟아내는 사유의 논리적 비약에 감탄과 경악을 금치 못한다. 쾌속정을 탄 듯 무궁무진한 아이디어, 횡설수설하는 것 같지만 마치 시처럼 말과 말 사이를 상상력으로 채워가는 그와 대화를 이어 나가는 일은 아주 자극적인 쾌감을 주기도 한다. 그러나 한편으로는 모차르트와 살리에리의 관계처럼 재능을 절대 능가할 수 없다는 생각에 시기와 질투 같은 씁쓸한 기분을 맛보기도 한다.

조증인 사업가의 경우는 행동을 유발하는 추진력이 최고조 상태이며, 빨리 행동해야 직성이 풀린다. 생각하고 행동하는 게 아니라, 행동하면서 생각한다. 대개 그들은 돈을 벌고자 하는 욕망보다, 돈을 버는 과정에서 느끼는 희열에 중독되었다고 볼 수 있다. 목표를 달성하기 위해 엄청난 위험을 감수할 준비가 되어 있는 그들은 하나의 목표가 이뤄질 기미가 보이면, 재빨리 다른 목표를 향해 돌진한다. 사업이 문어발처럼 확장되는 일이 아주 자

연스럽다. 이처럼 사업가들의 조증은 대개 일중독으로 나타난다.

그렇다면 예술가의 조증과 기업가의 조증은 어떤 차이가 있을까? 단언컨대 차이가 별로 없다. "사업을 잘하는 것이 예술"이라는 앤디 워홀의 말처럼, 이미 사업은 개념미술이 되었으니 말이다. 그러니까 뒤샹 이후의 현대미술이 아이디어가 더 우선하는 개념미술이 된 것처럼, 이제 아이디어를 잘 개진해 상품이든 서비스든 만들어내는 일이 훨씬 더 예술이 아닐까 싶다. 더군다나 사업가는 이윤을 직원들과 나누어 먹고살 수 있도록 해주니, 그림이 벽에 붙어서 하는 역할보다 훨씬 더 숭고하지 않은가 말이다. 부디 사업가들은 자신이 하는 사업이 숭고한 예술이라고 생각했으면 좋겠다. 그렇게 생각한다면 인간에게 나쁜 영향을 미치는 식품 첨가물도 사용하지 않고, 자연을 파괴해가며 건물을 짓지도 않고, 갑질 횡포라는 기업 이미지도 없어질 것이다.

미술사에 혁혁한 공을 세운 예술가들은 대개 조증이었을 확률이 크다. 아니 정확하게 말해서 조울증이었을

미켈란젤로 부오나로티, 〈시스티나 성당 천장화〉,
1508~1512년, 프레스코, 13.2×41.2m,
바티칸 미술관

〈시스티나 성당 천장화〉 일부:
미켈란젤로는 조울증인 자신을
선지자 예레미아의 모습으로 그려 넣었다.

가능성이 크다. 특히 미켈란젤로 부오나로티는 〈시스티나 성당 천장화〉에서 자신을 생각하는 사람, 즉 멜랑콜리한 선지자 예레미아로 형상화했을 만큼 조울증의 기질이 많은 사람이었다.

어쨌거나 미켈란젤로가 조증이 한창 왕성할 때 만들어진 작품이 〈시스티나 성당 천장화〉였다. 〈시스티나 성당 천장화〉는 그가 30대 초반부터 미식축구장 1배 반만 한 크기를 거의 홀로 그려 만든 작품이다. 옷도 갈아입지 않고, 신발도 벗지 않은 채 5년 동안 꼬박 천장을 향해 누운 채로 말이다. 비계飛階에 올라가 천장만을 바라보며 일하던 버릇 때문에 평상시에도 책이나 편지를 위로 들어 고개를 쳐들고 읽었다는 미켈란젤로. 더군다나 당시 교황은 젊은 화가 라파엘로에게 미켈란젤로의 작업하는 모습을 그리게 했는데, 그림 속에서 그는 오른쪽 무릎이 붓고 변형된 모습을 하고 있다. 바로 통풍에 걸렸던 것이다. 그는 매일 사다리로 천장까지 오르내리는 것이 귀찮아 한 번에 며칠간 먹을 빵과 포도주 그리고 배설물 통을 가지고 올라가 며칠씩 밤을 새우며 그렸다. 당시 포도주는 납

으로 된 용기에 숙성시켰고, 물감 역시 납 성분이 많았던 탓에 이중적으로 납중독에 노출되었던 것이다.

미켈란젤로의 조증은 이렇게 과잉 활동으로 드러났으며, 이는 곧 창조의 동력이 되었다. "천재는 자유롭게 고요한 사색을 따라가기보다는, 착상들의 급류에 휩쓸려 가고 만다"고 쓴 드니 디드로Denis Diderot 의 말처럼 미켈란젤로 역시 넘치는 아이디어와 지치지 않는 활력으로 걸작을 만들 수 있었다. 장 콕토Jean Cocteau 의 동성 애인이자 배우인 장 마레Jean Marais 는 콕토에 대해 "두 달 동안 그는 침대에 누워 책만 읽었다. 어느 날 벌떡 자리에서 일어나서 책상 앞에 앉아 8일 밤낮을 거의 쉬지 않고 글을 썼다"고 고백했다. 그런 방식으로 탄생한 것이 『무서운 아이들Les Enfants terribles』이었다. 장 콕토 자신도 그 글을 며칠 만에 쓴 것에 대해 스스로 놀라워했다. 이처럼 조증의 소유자도 자신의 엄청난 상상력과 창의력이 불붙었던 시기의 괴력에 경이로움을 느꼈다.

조증이 일중독으로 이어지는 것은 비단 미켈란젤로만이 아니다. 18세기 초반 스페인의 대가 고야는 두 시간

마다 하나의 얼굴을 그렸고, 하루에 하나씩 반신상을 조
각했으며, 이삼일에 하나씩 벽화를 제작했다. 또 27세
의 나이에 화가가 된 반 고흐는 화가 생활 총 10년 동안
1,000여 점의 작품을 제작했다. 보통 화가들이 평생 그려
도 다 못 그릴 그림을 10년 안에 끝장내 버린 것이다. 특
히 반 고흐는 죽기 전 2~3년 동안 300여 점의 작품을 제
작했으니, 평균 이삼일에 한 점씩 그렸던 셈이다! 1890
년 여름 그가 마지막으로 프랑스 북서부 지방 오베르 쉬
르 우아즈에 머무르는 동안, 5월부터 생을 마감하는 7월
까지, 단지 9주 만에 약 70점의 유화와 30여 점의 데생을
완성했다. 거의 창조주와 공모한 사람처럼 신의 경지에서
그림을 아주 빨리 완성했던 것이다. 죽기 2개월 전인 1890
년 5월에 쓴 한 편지에서, 그는 자신이 우울증과 벌이는
싸움과 이 싸움으로부터 나오는 조증의 에너지(정신분석
학자 도널드 위니콧이 '우울증에 대한 조광증의 방어'라고 얘
기하는)를 분명하게 표현하고 있다.

사실 우울증이 올라오지 못하도록 평생 조증을 강화
하려고 노력한 예술가도 있다. 바로 파블로 피카소이다.

빈센트 반 고흐, 〈오베르 쉬르 우아즈의 교회〉,
1890년 6월 죽기 한 달 전, 캔버스에 유채, 74.5×94cm,
파리 오르세 미술관

어마어마한 작품량이야말로 그가 얼마나 우울증의 상태를 의식적으로 멀리했는지를 보여주는 바로미터다. 피카소는 우울해질까 봐, 우울증자들의 전유물인 자화상조차 그리지 않았다. 그가 그린 자화상은 그저 자기 작품의 형식을 강화하기 위한 조형적 실험에 불과했다. 매번 새로운 실험으로 점철된 작품 세계야말로 피카소의 조증을 보여주는 충분한 사례이다. 그런 까닭에 그는 일생 동안 하루 평균 5~6점을 그릴 수 있었다. 그렇다면 92세까지 장수했던 피카소가 심각한 울증이 찾아왔을 때는 어떻게 했을까? 사실 피카소는 규칙적으로 작업을 중단했다. 1903년, 1915년, 1925년, 1936년, 1946년, 1953년 등, 대략 10년마다 1년에 몇 개월씩은 그림 그리는 것을 멈추었다. 울증의 시기로 추정되지만, 그가 우울증을 극심하게 앓았다는 기록은 없다. 그럼에도 불구하고 피카소의 지칠 줄 모르는 영감, 지나친 변덕스러움, 여자들에 대한 강력한 정복욕 등은 조증인 동시에 울증을 보상하기 위해 만든 그만의 생존 혹은 방어의 메커니즘이라고 보아도 무방하다.

이처럼 조증과 울증의 교대는 많은 창조자나 비범한

파블로 피카소, 〈자화상〉,
1907년, 캔버스에 유채, 50×46cm,
프라하 국립미술관

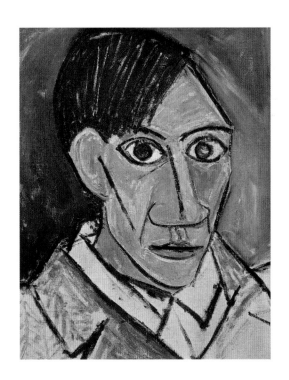

인물에게서 자주 발견된다. 조증은 안정과 균형을 가장 큰 적으로 생각한다. 괴테는 물론 많은 대가들이 사회적으로 균형 잡힌 시기에 가장 덜 예술적인 작품을 낸 것을 상기한 다면, 애써 조증의 상태를 지연하고 강화하려는 예술가의 필사적인 투쟁은 참 애틋하고 공감이 된다. 걷잡을 수 없이 빠르게 드로잉을 해냈던 말년의 반 고흐, 그리고 정원에서 새가 그리스어로 말하는 것을 들었다는 버지니아 울프의 조증 상태는 많은 예술가의 부러움의 대상이며, 모든 창조 자들이 가보고 싶은 세상인 것만은 확실하다.

비즈니스가
최고의 예술이다!

: 돈을 가장 사랑한 앤디 워홀

예술가들이 가장 벤치마킹하고 싶어 하는 현대미술의 거장은 누구일까? 아마 개념미술의 대가 마르셀 뒤샹과 전설적인 팝아티스트 앤디 워홀일 것이다. 이들은 생각이 예술이 되고, 삶이 예술이 될 수 있다는 것을 실천한 거의 최초의(?) 예술가일 것이다. 오늘의 예술가들은 두 사람의 판이하면서도 닮은 삶과 예술에 특별히 주목하곤 한다. 둘 다 어마어마한 명성을 누렸지만, 뒤샹은 돈과 명성에 지나칠 정도로 관심이 없었고, 워홀은 지나칠 정도로 관심이 많았다. 그리하여 오늘의 예술가들은 물질에 초연하고 세상과 거리를 둔 채 살았던 뒤샹을 가장 존경하지만, 예술을 통해 큰돈을 벌며 연예인처럼 살았던 워홀과 같이 되고 싶다는 욕망을 품기도 한다. 이 두 사람을 가장 적나라하게 벤치마킹한 예술가들이 바로 yBa의 대표주자 데이미언 허스트와 후기 팝아트 작가 제프 쿤스다.

앤디 워홀은 미술사상 처음으로 비즈니스가 최고의 예술임을 천명한 작가다. 이로써 그는 21세기가 원하는 창조적 인재의 롤모델-벤치마킹의 대상이 되었다. 워홀은 피카소 이후에 예술가로서는 드물게 부와 명성을 한

꺼번에 거머쥔 존재다. 1987년 워홀이 58세의 나이로 경미한 수술을 받으러 병원에 갔다가 갑작스러운 의료사고로 사망했을 때, 그가 남긴 재산에 세상은 경악을 금치 못했다. 단돈 200달러를 가지고 뉴욕에 온 지 38년 만에 남긴 재산은 어마어마했는데, 워홀 재단에 기증한 부동산만 1억 달러로, 개인 예술가가 재단에 기증한 돈으로는 최고의 금액이었다. 게다가 워홀이 살던 저택의 27개 방에는 아직 개봉도 하지 않은 상자와 쇼핑백, 수만 가지 보석과 액세서리, 피카소를 비롯한 대가들의 작품과 장식품으로 가득했다. 당시 소더비 옥션에서는 롤스로이스 차량에서 발견된 반쯤 쓰다 남은 향수까지 워홀의 유품들을 경매에 부쳤는데, 첫날에만 1만여 명의 사람들이 몰려들었다고 한다. 생전에 그의 명성과 부가 어떠했는지 가히 짐작할 수 있다.

워홀은 어떻게 부유해졌을까? 일단 그는 유명해지고 싶은 욕구가 강한 사람이었다. 체코에서 이민 온 부모 밑에서 가난하고 병약한 유년시절을 보냈던 그는 소외되고 배제된 타자 중의 타자였다. 주목받고 싶었던 그는 우선

부자가 되어야만 했고, 돈을 벌기 위해서는 상업미술(디자인)로 출발해야 했다. 그렇게 워홀은 무엇보다 순간순간 자기 욕망에 충실한 삶을 따르기로 했다. 그런 워홀이 실크스크린으로 가장 먼저 그린 그림은 '돈'이었다. 그 시대에 누가 감히 돈을 그릴 생각을 했겠는가? 워홀은 자기 작업의 주제에 대해 고민하다가 친구들 10여 명에게 의견을 구했다. 마침내 어느 친구가 정곡을 찌르는 질문을 했다. "넌 가장 사랑하는 게 뭐야?" 그래서 워홀은 돈을 그리기 시작했다. 그의 작업은 바로 그런 아주 일상적이고 치기 어린 것으로부터 출발했다.

워홀은 모든 것을 기존 작가들과는 다른 방식으로 작업했다. 그의 작업실은 공장(팩토리)이었고, 그는 그곳의 공장장이었다. 당시까지 혼자 작업하던 다른 예술가들과는 완전히 차별화된 세계였다. 즉 기존의 예술계가 혼자 머리를 쥐어뜯으며 생산한 창작물만 예술로 평가하던 시대의 통념을 순식간에 비틀어 버린 것이다. 그는 그림에도 대량생산 시스템을 가동해 제작했다. '실크스크린'이라는 고급 인쇄로 무한정 복제가 가능한 그림이 쏟아져 나왔던 것!

앤디 워홀, 〈$(9)〉,
1982년, 캔버스에 실크스크린, 101.6×81.28cm

　더군다나 그렇게 그렸던 대상 중에는 유명인들도 있
었다. 마릴린 먼로, 케네디, 마오쩌둥은 물론 다이애나
비, 마이클 잭슨, 믹 재거, 엘리자베스 테일러까지 당대
유명인들을 찍은 사진으로 초상화를 만들기 시작했다. 당
연히 그들의 명성에 기대 작품을 팔 수 있었고, 워홀은 그

렇게 자신의 인지도를 높여 나갔다. 당시 대스타임에도 모델이 되지 못한 이들은 왠지 선택받지 못했다는 열패감으로 오히려 워홀에게 작품을 살 테니 초상화를 만들어 달라고 의뢰하기도 했다. 당연히 그는 의뢰를 가뿐히 수락했다. 이처럼 상업디자이너 출신의 워홀은 경험상 시장을 읽고 요리할 줄 아는 탁월한 능력을 지니고 있었다.

워홀은 자신의 성공담에서 이렇게 말하곤 했다. "예술의 다음 단계는 사업예술Business Art 이다. 나는 상업미술가로 출발했으며 사업예술가로 마치기를 바란다. 사업을 잘한다는 것은 매혹적인 예술이다. 돈을 버는 것도 예술이며, 사업을 잘하는 것은 최고의 예술이다." 이런 마인드를 가진 워홀은 대중문화의 산물을 이용하여 예술과 일상의 경계를 단번에 해체시키고, 누구나 알아볼 수 있는 이미지를 대량생산하는 전략으로 현대미술의 새로운 패러다임을 탄생시켰다.

그리고 앤디 워홀의 적자嫡子가 바로 제프 쿤스다. 쿤스는 워홀에 이어 미국 미술의 건재함을 다시 한 번 과시했다. 생존 작가 중 데이미언 허스트와 더불어 가장 비싼

작가로 알려진 쿤스! 적어도 경매에서 쿤스의 작품이라면 무조건 팔린다. 크리스티와 소더비에서는 현대미술 경매가 있는 날이면 쿤스의 작품을 하나라도 끼워 넣으려고 애쓴다. 그래야만 컬렉터들과 딜러들이 경매에 응하기 때문이다.

최고의 비즈니스맨으로 알려진 쿤스는 사업가라는 말을 듣기를 꺼린다. 스스로를 미켈란젤로라고 말하며, 컬렉터들도 그를 '현대판 미켈란젤로'라고 믿을 정도로 쿤스의 권세는 마치 신흥 종교의 교주와 같다. 그런 쿤스가 미술계에 혜성같이 등장한 사건 역시 센세이션이었다. 이미 미술계에서는 어느 정도 입지를 마련해가고 있었지만, 대중적인 지명도는 없었던 그가 스스로를 광고하기 시작했던 것! 바로 '노이즈 마케팅'으로 말이다. 처음에 쿤스는 비키니를 입은 미녀들과 광고에 출연하다가, 나중에는 이탈리아의 전직 포르노 스타 출신이자 국회의원인 아내 치치올리나와의 실제 성행위 장면을 묘사한 사진 작품을 전시했다. 이것은 세계적인 초대형 스캔들이 되었고, 그는 일약 스타의 반열에 올랐다. 이 사건으로 쿤스는 연예

인처럼 노이즈 마케팅을 통해서라도 지속적으로 세상에 자기를 알리는 게 중요하다는 생각을 굳혔다.

쿤스는 어떤 사람이기에 비즈니스 마인드를 현실화시킬 수 있었을까? 될성부른 나무는 떡잎부터 알아본다고 했던가. 쿤스는 여덟 살 때 인테리어 업자였던 아버지의 상점에서 어떤 복제품을 한 차례 더 복제하여 '제프리 쿤스'라는 서명으로 판매한 적이 있다. 그러니까 이미 꼬마 작가로 데뷔했던 셈이다. 이후 메릴랜드 예술대학을 졸업한 그의 미술계 첫 직업은 뉴욕 현대미술관에서 표를 파는 일이었다. 쿤스의 마케팅 재능을 알아본 뉴욕 현대미술관은 다시 미술관 후원자를 모집하는 일을 맡겼다. 그때 그는 고객의 시선을 끌기 위해 목 주위에 공기 주입식 꽃 장식이 달린 옷을 입었다. 쿤스의 이런 센스는 관객들을 주목시키고, 흥미로운 관심을 유발하는 등 놀라운 세일즈 능력을 발휘하는 데 일조했다. 사실 그때 입은 독특한 의복 장식은 당시 그가 작업하고 있던 레디메이드 작품 '팽창형(공기 주입) 꽃과 토끼'와 흡사했다. 뉴욕 현대미술관에서 보여준 뛰어난 능력 덕분에 그 후 여기저기서 일자리 제안이 들어

제프 쿤스, '메이드 인 헤븐Made in Heaven' 연작 중
〈위에 올라탄 치치올리나Ilona on top〉,
1990년, 캔버스에 오일 잉크, 243.8×365.8cm, 개인 소장

오기 시작했다. 그다음 그가 택한 일은 월스트리트의 주식
중개였다. 쿤스는 5년간 주식 중개인으로 일하면서 돈의
세계를 완전히 익혔다. 이런 전력이 그를 마케팅의 귀재
로 만들었다.

쿤스 역시 워홀처럼 자신은 아이디어만을 제공하고
지시할 뿐 제작할 능력이 없다고 선언했다. 작품은 당연
히 자기 회사에서 만든다. 그는 뉴욕 맨해튼 첼시의 '제프
쿤스 유한책임회사'에 조수 100여 명을 둔 경영자다. 또한

제프 쿤스, 〈성심〉, 2007년,
고크롬 스테인리스 스틸에 투명 코팅,
373.3×213.4×121.9cm,
신세계백화점 본관

제프 쿤스,
〈리본 묶은 매끄러운 달걀〉, 2009년,
고크롬 스테인리스 스틸에 투명 코팅,
212×195×158cm,
삼성 미술관 리움

〈풍선 꽃〉 같은 조각 작품은 '아르놀트'라는 독일의 건설·
기계 부품 제작회사에 외주를 준다. 그런 쿤스의 유명한 판
매 전략은 작품 연작 중 1호(통상 조각은 8개에서 11개를 오
리지널로 인정한다)는 반드시 저명 컬렉터에게 판매하는 것
을 원칙으로 한다. 저명 컬렉터란 유명 미술관과 유명 브랜
드를 가진 회사의 대표들을 말한다. 쿤스가 그들에게 가장
저렴한 가격으로 파는 대신, 그 유명세로 나머지 작품들을
비싸게 파는 전략을 가지고 있음을 쉽게 간파할 수 있다.

한국에 몇 차례 방문한 적 있는 제프 쿤스의 작품은
당연히 우리나라에도 여러 점이 소장되어 있다. 삼성미술
관 리움Leeum 에 있는 〈리본 묶은 매끄러운 달걀Smooth Egg
with Bow〉과 신세계백화점 본관에 있는 〈성심Sacred Heart〉
등이 대표적이다. 시가 300억 원대에 구입한 이 '셀러브레
이션Celebration' 연작 중 하나가 근자에 해외 경매에서 두
배 가격에 낙찰되었다고 한다. 이를 보고 있노라면, 훌륭
한 예술가는 훌륭한 흥정가가 되어야 한다는 제프 쿤스의
말이 오버랩된다. '흥정'이라는 말을 '수사rhetoric '라는 예
술 언어로 바꿀 수 있음은 두말할 필요가 없다.

사랑을 사랑하듯,
욕망을 욕망하라

: 욕망이 거세된 세대를 위한 그림

오래전 프랑스 철학자 롤랑 바르트의 『밝은 방: 사진에 관한 노트La chambre claire: Note sur la photographie』를 읽다가 일본의 선불교 용어인 '사토리悟り(깨달음, 득도)'라는 개념에 꽂힌 적이 있었다. 갑자기 뒤통수를 후려 맞듯 '홀연한 깨달음'이 온다는 말이 묘한 쾌감으로 다가왔다. 이처럼 종교적이기보다는 일본의 선시禪詩 하이쿠처럼 시적인 것으로만 알고 있던 이 용어가 다른 의미로 쓰인다는 것은 다소 충격적이었다. 바로 '사토리 세대'가 일본의 고민거리가 되었다는 소식이었다. 일본에서 사토리 세대는 더 이상 욕망하지 않는 10대 후반부터 20대 초반의 젊은이들을 지칭한다. 그들은 패션도, 자동차도, 여행도, 스포츠도, 더군다나 사랑이나 연인도 욕망하지 않는단다. 더욱 충격적인 것은 그럼에도 불구하고 대부분 자기 삶을 만족스럽게 생각한다고 한다. 사토리 세대는 오랜 불경기에 무언가를 욕망해봤자 이룰 것이 별로 없다는 체험을 한 세대라는데, 그런 의미에서 그들의 만족이란 자발적이고 적극적인 것이 아니라 수동적이고 강요된 만족일 것이다.

이런 현상이 어디 일본만의 것이겠는가? 대한민국의

20~30대 젊은이들 역시 치솟는 물가, 비싼 등록금, 취업
난, 높은 집값 등 경제적·사회적 압박으로 인해 스스로를
돌볼 여유도 없다는 이유로 연애와 결혼을 포기하고, 출
산을 기약 없이 미루고 있다. 이들을 '3포 세대'라고 일컫
는다. 그리고 '3포 세대(연애, 결혼, 출산)'에 이어 '5포 세
대(3포+내 집 마련, 인간관계)', '7포 세대(5포+희망, 꿈)'
심지어 'N포 세대(특정 숫자가 정해지지 않을 만큼 여러 가
지를 포기해야 하는 세대)'라는 말까지 나온 상태다.

　이런 세대의 부모들은 오로지 자식과 내 집 마련을
위해 일하며, "너희는 아무것도 하지 말고 공부만 해"라
고 강요해왔다. 그런 까닭에 공부와 스펙에 목숨 걸고 살
아온 젊은이들은 정작 사회와 세상이라는 쓰고 거친 광야
에서 생존할 만한 경험과 내공을 쌓는 데 실패했다. 아니,
그런 기회조차 박탈당했다고 보는 편이 옳다. 요즘 젊은
이들의 죄라면, 그저 자기 욕망을 자식에게 투사할 수밖
에 없었던 부모 세대와 기성 사회를 둔 죄밖에 없다.

　그렇게 자기 몸을 불살라 자식 교육에 온 생을 바친 부
모는 자식들에게 요구하는 바가 많으며, 자식들 또한 그런

부모에게서 자유롭지 못하다. 적당한 시기에 독립해야 하는데 젖을 떼지 못한 아이처럼 오래도록 부모 곁에 머물러서 의존 상태를 끝내지 못한다. 부모 품을 떠나지 못하는 것, 그것은 일종의 근친상간이다. 스무 살이 넘어서도 부모 없이는 아무것도 못한다면, 그것은 분명히 죄다. 윤리와 도덕을 범한 죄가 아니라 자연의 섭리를 어긴, 삶의 질서를 어긴 죄다. 그런데 사실 그런 죄를 짓게 한 이는 다름 아닌 부모들이다. 부모들은 경제 논리를 앞세워 자식을 옆에 끼고 살고자 한다. 결혼을 해도 의존 상태는 계속된다. 한 인간의 온전한 독립을 그저 경제적인 불합리성만을 내세워 차단하고 지연시키는 주체도 역시 부모, 그리고 기성 사회다.

그러나 요즘 젊은이들은 오랜 불황으로 인한 정신적 아고니 agony 상태에서의 자구책을 구하기도 한다. 욜로 YOLO You Only Live Once 또는 안분지족의 삶이 그것이다. 무리를 지어 혹은 '나 홀로' 경쟁 도시를 벗어나 정신적 여유와 풍요로움을 찾아 떠나는 젊은이들이 조금씩 늘고 있다. 그들은 최소한의 경제 활동을 하며 자연이 주는 혜택을 만끽한다. 자발적 가난을 선택한 이들은 어쩌면 부모

세대보다 훨씬 더 지혜로워진 느낌이 들 정도다. 그들은 취직을 하고, 결혼을 하고, 자식을 낳고, 집을 사는 일보다 자기 자신이 무엇을 원하는지를 알아가고 싶어 한다. 지금까지 부모의 욕망에 따라 휘둘려 왔다면 이제부터는 자기 고유의 욕망을 사유하기로 한 것이다.

사실 사토리 세대와 N포 세대의 등장은 인간의 욕망에 대해 다시 생각하게 만든다. 르네 지라르René Girard 와 자크 라캉Jacques Lacan 같은 현대 철학자들은 인간에게 욕망이란 고유한 것이 아니라 '매개된 것'이라고 말한다. 그런 의미에서 인간은 타인의 욕망을 욕망하기 마련이다. 말하자면 타인이 욕망하는 것을 나도 욕망하게 되고(좋은 대학, 좋은 직장, 남의 여자(남자), 멋진 여행지 등), 타인의 욕망의 대상 즉 타인이 나를 욕망해주었으면 하고 바란다. 후자는 결국 헤겔이 말한 인간의 가장 큰 욕망인 '인정 욕망', 즉 사랑받고 싶다는 욕망이다. 지금까지 이것이 강력하고 전형적인 욕망의 메커니즘 중 하나였다.

서양미술사에서 욕망의 담론은 어떻게 시각화됐을까? 욕망 하면 가장 먼저 떠오르는 그림은 바로 북구 르

네상스의 대가 한스 홀바인Hans Holbein the Younger 의 〈대
사들〉이다. 독일 출신의 홀바인은 북구 전통의 유산과
재능을 고루 계승한 뛰어난 초상화가인 동시에 인문학
자다. 이 작품의 주인공은 프랑스 왕이 위탁한 외교 업
무를 비밀리에 수행하기 위해 영국에 와 있던 대사들이
다. 두 남자는 바로 이 그림의 주문자인 장 드 댕트빌Jean
de Dinteville 과 그의 친구였던 가톨릭 주교 조르주 드 셀
브Georges de Selve 다. 대사인 두 사람의 중요한 임무란 영국
과 로마 가톨릭 교회의 갈등 해소였다. 영국이 성공회로
개종한 것을 보면 이들의 임무는 실패한 듯하다.

 2단으로 구성된 탁자의 상단부에는 천구의, 휴대용
해시계, 사분의, 토르케툼(태양 광선의 각도를 측정하는 기
구로 천체의 위치 측정에 쓰임) 등 항해술과 천문학에 관련
된 도구가 놓여 있다. 탁자의 하단부에는 지구의, 수학책,
삼각자, 컴퍼스, 류트(기타의 전신), 피리, 찬송가집 등이
놓여 있다. 하나같이 인간의 이성과 능력을 과신하는 산
물들이다. 그런데 이 그림을 대충 보고 돌아서려는 순간
두 개의 이미지가 눈에 들어온다. 꼼꼼한 성격의 사람들

은 화면 왼쪽 상단 끝의 십자가 형상에 주목할 것이다. 그리고 기이한 형상을 잘 찾아내는 사람들은 기물들 아래에 길쭉하고 뭉툭한 이미지를 눈여겨볼 것이다.

후자를 보고 있던 관람자는 나가려고 고개를 돌리는 순간, 무언가 희끗하고 뚜렷한 형상이 나타난다는 사실을 발견한다. 아뿔싸! 해골이 아닌가? 이를 '왜상anamorphosis'이라고 부르는데, 당대 광학의 발달을 암시한다. 왜 홀바인은 앞에서는 안 보이고 그림 오른쪽 옆에 바짝 붙어야만 보이는 그림을 그렸을까? 사실 꽃, 화병, 악기, 책 등 움직이지 않는 사물을 그린 정물화의 기본 주제는 바니타스이다. 바니타스는 허무, 허영, 무상을 나타내는 용어로 모든 정물화의 기본 주제이다. 해골이 전면적으로 드러나는 것을 특별히 바니타스 정물화라고 부르기도 한다. 바니타스 정물화는 열흘 붉은 꽃이 없는 것처럼, 죽음이 인생을 허무하게 만든다는 뜻을 지니고 있다. 그런 의미에서 모든 정물화는 '메멘토 모리Memento Mori', 즉 '죽음을 기억하라'를 나타낸다. 그런데 죽음을 기억하는 것으로 끝이 아니다. 어차피 죽음은 기정사실이니 마

치 오늘이 마지막인 것처럼 '이 순간을 즐겨라', 즉 '카르 페 디엠Carpe Diem'의 뜻이 내포되어 있다.

여기까지가 미학·미술사적 해석이다. 자크 라캉은 이를 받아들이는 동시에 정신분석 학자답게 조금 다른 해석을 내놓는다. 그는 이 뭉툭한 물건이 정면에서 보면 발기된 남근Phallus인데, 측면에서 보면 해골이라는 것이다 (삶을 정면과 측면에서 볼 때 각각 어떻게 다른가도 생각해보라). 라캉은 이것을 '오브제 아objet a' 즉 '환상대상'이라고 정의 내린다. 여기서 남근은 단순히 남자의 성기를 말하는 것이 아니라, 에로스 즉 삶의 본능 같은 것이다. 남근(에로스)은 나를 꽉 채워줄 것 같은 환상대상을 뜻하며, 우리가 환상을 가지고 세상을 보는 것을 말한다. 그런데 우리를 충족시켜줄 것 같은 '남근—에로스—환상대상'은 실체를 들추어 보면 언제나 우리를 실망시키는 '해골—타나토스—실재(상징적 의미의 죽음)'일 뿐이라는 것이다. 삶이 그렇다는 말이다!

그런데 뭐 어쩌라고? 욕망이란 라틴어로 '별sidus로부터'라는 뜻이다. 별을 손에 넣을 수 없는 것처럼 욕망의

〈대사들〉일부분:
정면에서는 보이지 않지만 오른쪽으로 옮겨 서서 보면
해골이 드러난다.

본질은 채울 수 없다. 그래서 라캉 또한 삶을 지속하기 위해 욕망해야 하며, 욕망하기 위해서는 환상을 유지해야 한다고 말한다. 결론적으로 헛것을 짚기에 삶이 지속된다는 것이다. 홀바인 그림의 두 주인공이 커튼 뒤에 서 있는 것도, 인생 자체가 저런 거대한 베일(환상)을 기반으로 존재하는 것이 아닌가 하는 생각을 갖게 한다. 그런 의미에서 홀바인의 〈대사들〉을 분석한 라캉의 해석에 전적으로 동감하게 된다.

"적게 욕망하거나 아예 욕망하지 않는 것!" 마음을 비우고 자유를 얻은 듯 언뜻 종교적인 냄새마저 풍기는 이 말처럼 욕망을 거세하면 정말 평화로운 시대가 올까? 일본의 젊은 세대들이 욕망하지 않고도 살 수 있는 삶을 선택(당)하고 있는 것처럼 우리 젊은 세대들도 그렇게 될까? 어쩌면 요즘 젊은이들 사이의 스몰 럭셔리, 동호회 활동 등은 아직 오지 않은 미래에 대한 불확실한 투자보다 현실의 삶에 집중한 확실한 투자가 아닐까? 앞서 말한 대로 젊은 세대들이 기성세대에 비해 욕망이 적은 이유는 단지 욕망해봤자 이룰 게 없는 시대를 살아서가 아닐지도

모른다. 일반화의 오류를 무릅쓰고 말하자면, 오히려 젊은 세대들이 결핍이 없는 세대이기 때문이 아닐까? 결핍이 욕망의 강력한 동인이라면, 결핍이 결핍된 이 세대에게 어떤 환경을 만들어주어야 하는 걸까? 그들에게 상징적인 의미에서의 광야 체험이 가능하기는 한 것일까?

위대한 예술가는
위대한 컬렉터다

: 예술가는 탁월한 수집광

수년전 한국의 노대가老大家 K씨는 화가 나서 말했다. 요
즘 젊은 화가들은 그림을 팔아 큰돈이 생기면 작업실을
멋지게 짓고 고급 외제 승용차를 산다고! 그게 말이 되냐
고 일갈했던 노대가는 사실 골동품 수집가로도 유명하다.
그는 죽을 고비를 넘기고 쉰이 넘어 겨우 그림이 팔리자,
조선 목가구와 도자기를 사들이기 시작했다. 어떤 때는
고미술품을 사기 위해 골동가게에서 소품을 그려 그 자리
에서 맞바꾼 적이 있다는 에피소드도 간간이 들려왔다.
이렇게 모은 소장품으로 몇 차례 미술관에서 전시를 열었
던 그는 마침내 수백여 점을 국립박물관에 기증했다.

　이처럼 예술가들은 또 다른 예술 작품의 소장가인 경
우가 많다. 그들은 아름다움에 미쳐 있기 때문에 고대든
현대든 상관없이, 타인의 작품이 얼마나 고귀하고 미학적
인지를 직관적으로 파악한다. 그리고 마치 사랑하는 연인
을 열망하듯이 그 작품을 소유하고 싶어 안달이 난다. 어
쨌거나 예술가들은 기막힐 정도로 좋은 예술가와 위대한
작품을 단박에 알아보는 눈을 가졌다. 자기들끼리는 누가
진짜 대가인지 척 보면 아는 것이다.

그런 의미에서 렘브란트는 진정한 컬렉터 화가였다. 그는 좋은 그림이 나오면 앞뒤 가리지 않고 무조건 들여놓고 보았다. 그림뿐 아니라 골동품, 각종 무기, 고풍스러운 의상, 소품, 책 등을 닥치는 대로 사들였다. 렘브란트는 하루가 멀다 하고 화상, 행상인, 의류 상인들을 통해 끊임없이 물건을 구입했다. 특히 경매장을 자주 이용했기 때문에 그곳에서 번호판을 든 호기로운 눈빛의 이 화가를 만나는 것은 어려운 일이 아니었다. 통이 크다는 평판이나 있던 렘브란트는 어떤 물건이든 경매에 부쳐지면 매우 높은 입찰가를 불러 다른 사람들이 자기보다 높은 값을 부르지 못하게 했다.

1656년 그의 재산 목록은 363개의 항목에 걸쳐 분류·기재되었다. 가구, 도자기, 유화, 드로잉, 골동품, 무기, 갑옷, 조각, 고대 작품 등으로 범주화되었다. 유화와 판화로는 라파엘로, 얀 반에이크Jan van Eyck , 조르조네Giorgione , 피터르 브뤼헐Pieter Brueghel , 루카스 크라나흐Lucas Cranach , 페테르 파울 루벤스, 야콥 요르단스Jacob Jordaens 등 시대별 유명 화가의 작품이 포함되었다. 천하

램브란트 하우스 미술관에
재구성된 램브란트의 소장품

폴 고갱, 〈세잔의 정물 앞에 앉은 여인의 초상〉,
1890년, 캔버스에 유채, 55×65cm, 시카고 아트 인스티튜트:
고갱의 세잔 사랑을 엿볼 수 있는 그림이다.

태평한 성격의 렘브란트는 낭비벽이 점점 더 심해져 엄청난 빚더미에 앉게 되었다. 결국 돌이킬 수 없는 파산에 이르렀지만, 그 후에도 돈이 생기면 그림을 사들였다. 그림 살 형편이 못 되면 경매장에서 르네상스 시대의 대가 티치아노 같은 자기가 좋아하는 화가의 초상화를 단박에 스케치해오곤 했다. 이처럼 그는 파산과 고독 속에서도 끊임없이 '화가에게 필요해 보이는' 물건들을 사 모았다. 렘브란트의 도를 넘어선 수집은 다른 화가들보다 훨씬 더 색다른 초상화를 제작하는 데 기여했다. 그는 이런 행위가 자기 작업의 위신을 높여주는 일이라고 생각했음은 물론 작업에 대한 재투자가 질 좋은 작품을 만드는 데 크게 기여한다는 사실을 너무도 잘 알고 있었다.

당시 아마추어 화가들의 모임인 일요화가회 출신의 인상주의 화가 폴 고갱은 주식 중개인으로 일하던 시절부터 돈이 생기면 그림을 사 모았다. 그가 제일 처음 구입한 것은 세잔의 그림이었다. 고갱은 세잔의 열렬한 숭배자였다. 얼마나 세잔의 작품을 애지중지했던지, 그는 헤어져 사는 덴마크의 가족들이 경제적인 어려움을 겪는 와

중에도 세잔 그림만은 팔지 말라고 아내에게 신신당부했다. 물론 고갱은 세잔에게 인정받지 못했지만, 세잔의 회화 기법 즉 윤곽선과 색채, 전통적 원근법의 파괴 등의 영향을 받았다.

피카소는 또 어떤가! 스페인에서 파리에 온 지 얼마 안 됐을 때 피카소는 민속박물관에서 아프리카 원시인들이 만든 조각상을 보게 된다. 간결한 선, 단순하면서도 입체적인 모양, 강렬한 색채를 보고 신선한 충격을 받은 그는 이보다 더 완벽한 예술 표현 방식은 없다고 생각했다. 이때부터 피카소는 아프리카 가면을 닥치는 대로 구입하기 시작했다. 동시에 그것을 모방하고 응용해 그리기도 하고, 조각하기도 했다. 바로 그의 대표작이자 입체주의의 효시인 〈아비뇽의 처녀들〉은 그가 얼마나 아프리카 가면에 심취했는지 보여준다. 이로써 피카소는 이전까지의 작업을 완전히 버리고 입체주의라는 새로운 장르를 시도하고 개척할 수 있었다.

이처럼 아프리카와 이베리아 예술에 관심을 가졌던 피카소는 한때 장물아비로 걸려 옥살이를 할 뻔했다.

피카소가 영향을 받았던
이베리아 조각품 중 하나

〈팡 마스크Fang mask〉, 파리 루브르 박물관:
피카소는 수많은 아프리카 마스크를 수집했다.

1911년 루브르 박물관의 〈모나리자〉가 도난당했을 때 용의자로 경찰 조사를 받게 된 것이다. 사실인즉슨, 피카소의 친구였던 시인 기욤 아폴리네르Guillaume Apollinaire의 비서가 루브르 박물관에서 이베리아 두상을 빼내 피카소에게 전한 일이 있었는데, 〈모나리자〉 도난 사건이 나자 놀란 그가 「파리 저널Journal De Paris」에 자신의 범죄를 고백하는 글을 실었다. 비서는 자신의 비리와 함께 피카소에게도 장물을 나눠 주었던 사실을 공개했다. 피카소와 아폴리네르는 비서에게서 받았던 조각을 센 강에 버리려다 실패하자 작품을 반납하기 위해 루브르 박물관을 찾았다. 이 일로 피카소와 아폴리네르 모두 체포되었으나, 뻔뻔스러운 피카소는 대질심문에서 아폴리네르를 '처음 보는 사람'이라고 거짓말했다.

두 사람 다 증거 불충분으로 석방되긴 했지만, 더욱 흥미로운 사실은 이 사건에 대한 피카소의 반응이었다. 즉 이 작품은 프랑스의 고고학자들이 자신의 조국에서 훔쳐 간 것으로 루브르는 장물을 전시한 것이 아니냐며 자신의 행위를 정당화했던 것! 피카소는 작품이 사라진 것도 모를

파블로 피카소, 〈아비뇽의 처녀들〉,
1907년, 캔버스에 유채, 244×234cm,
뉴욕 현대미술관

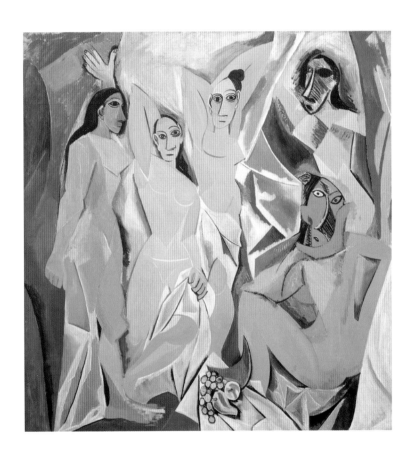

만큼 관심이 없었던 프랑스의 박물관보다는 자신이 보관하는 편이 작품을 위해서도 좋은 일이라고 생각했다.

한편, 세계적으로 앤디 워홀만 한 그림 수집광은 드물다. 그는 고가의 그림뿐만 아니라 온갖 잡동사니를 수집했던 것으로도 유명하다. 특히 피카소를 비롯해 사이 톰블리, 재스퍼 존스, 로이 릭턴스타인Roy Lichtenstein, 데이비드 호크니David Hockney, 장 미셸 바스키아Jean Michel Basquiat 등 현대 예술가들의 작품이 가득했다. 사실 워홀이 예술가가 되었던 것도 예술가에 대한 크나큰 선망 때문이었다. 유명 디자이너로 성공가도를 달렸지만 워홀은 무언가 만족스럽지 못했다. 항상 디자인은 고객이 우선이고, 진정한 창의력을 발휘할 수 없는 아류 같은 장르라고 생각했다. 그래서 그는 선배 작가인 재스퍼 존스나 로버트 라우센버그 같은 팝아트의 선구자들을 멘토로 삼았다. 그리고 성공한 후에도 자신이 벤치마킹하고 싶은 예술가들의 작품을 끊임없이 사 모았다.

이처럼 위대한 예술가는 또 다른 예술가(작품)의 컬렉터다. 예술가들이 타인의 작품을 사들이고 그토록 소중

히 여기는 까닭은, 그것이 언제나 탁월한 심미안과 새로
운 영감을 제공하는 가장 중요한 매개체이기 때문이다.
그러니까 예술 컬렉팅이 그들에게는 가장 중요한 공부요,
투자인 셈이다. 지금은 고인이 된 백남준 선생 역시 돌아
가시고 나니 빈털터리였다는 풍문이 있었다. 돈이 생기면
새로운 작업에 온전히 재투자했기 때문이라고 한다. 과연
오늘날의 예술가들은 어떤지 묻고 싶은 심정이다.

햇빛을 산 컬렉터

: 예술가보다 더 독특한 예술가

현대미술은 컬렉터가 중요해졌다. 누가 샀느냐에 따라 예술가의 지명도가 급상승한다. 그 누구란 당연히 유명인, 그것도 재벌들이다. 루이비통으로 유명한 LVMH 그룹의 대표 베르나르 아르노, 구찌와 크리스티 경매회사로 유명한 PPR 그룹의 프랑수아 피노, 그리고 첼시 구단주 로만 아브라모비치, 그리고 우리에게 익숙한 빌 게이츠, 엘튼 존, 브래드 피트 등도 세계적으로 저명한 컬렉터들이다.

세계적인 부자와 유명인이 작품을 사면 먼저 신문에 대서특필되고 작품 값이 금세 오른다. 작품에 프리미엄이 붙는 것이다. 나보다 우월하고 권력을 가진 사람이 소장한 것은 왠지 멋져 보인다. 욕망의 메커니즘이 그렇다. 이는 인간에게 고유한 욕망이 없다는 사실을 알려준다. 인간은 타인의 욕망을 욕망하는 존재라는 말이다. 누군가 내가 갖고 싶어 했던 물건(혹은 사람)을 먼저 차지했을 때, 갑자기 그것이 더 갖고 싶어진다. 『젊은 베르테르의 슬픔 The Sorrows of Young Werther』에서 주인공 베르테르가 로테에게 꽂힌 것도, 『바람과 함께 사라지다Gone with the Wind』의 스칼렛이 애슐리를 사랑하게 된 것도, 그들이 모두 임자

가 있는 몸이었기 때문이다. 인간은 '타인이 욕망하는 것은 좋은 것'이라는 무의식의 기제에서 자유롭지 못하다.

더욱 중요한 건, 작품을 수십 년간 수집해온 컬렉터들은 감식안과 심미안이 이미 전문가 수준 이상이라는 사실이다. 2005년 엘튼 존이 배병우의 사진 작품 〈성스러운 숲〉을 샀을 때 매스컴은 주목했다. 그 이유는 단순히 엘튼 존이 구매했다는 사실 때문이 아니다. 그것은 그가 유명한 전문 사진컬렉터였기 때문이다. 그러니까 엘튼 존의 사진 작품 고르는 식견이 전문 큐레이터와 비견될 정도로 수준급이며, 그 컬렉션에 들어간다는 것은 영예로운 일이란 뜻이었다. 이후로 배병우의 작품 값은 꽤 올라갔다.

그래서 미국의 큰손 화상들은 유명 작가의 작품 중 에디션이 있는 것들(오브제, 조각품 등 복제 가능한 작품)의 1호는 저명한 컬렉터에게 가격을 할인해주면서까지 판매한다. '누가 사들인 작품'이라는 뛰어난 광고 효과를 노리는 것이다. 이처럼 현대는 누가 작품을 사는가가 중요한 시대가 되었다. 한편, 별로 유명하지 않았던 컬렉터가 범상치 않은 작품을 사들이면서 컬렉터 자신이 더 유명해지

는 경우도 있다. 그러나 1917년에 뒤샹이 독립미술가협회전에 출품했다가 거절당한 변기 작품인 〈샘〉을 사들인 사람은 유명세를 치르지 못했다. 전시회에 제대로 출품만 되었더라면 이 작품을 산 사람이 더 유명해졌을지도 모른다. 그러나 이 작품은 전시장 밖으로 쫓겨났고, 이후 뒤샹의 친구이자 컬렉터인 월터 아렌스버그Walter Arensberg 가 사들였다. 하지만 작품의 진정한 의미를 간파하지 못했는지 1917년 작 〈샘〉은 분실되고 말았다.

뒤샹의 변기가 먼저 나왔기에 가능했던 작품도 있다. 바로 피에로 만초니Piero Manzoni 의 〈예술가의 똥Artist's Shit〉이다. 이탈리아 출신의 만초니는 1961년 자신의 똥을 깡통에 넣은 뒤 표면에 "예술가의 똥, 내용물 30그램. 신선하게 보존됨. 1961년 5월에 생산되고 저장됨"이라는 설명을 달았다. 이 작품의 에디션은 90개이며, 각각의 캔에는 4개 국어(이탈리아어, 영어, 프랑스어, 독일어)로 라벨이 붙어 있다. 더욱 흥미로운 사실은 그가 이 작품의 가격을 특이하게 매겼다는 점이다. 그러니까 작품 값을 돈이 아닌 금값으로 매겼다. 자신의 똥의 무게를 당시 같은 무

마르셀 뒤샹, 〈샘〉,
1917년(1964년), 남성용 소변기, 63×48×35cm,
파리 조르주 퐁피두센터

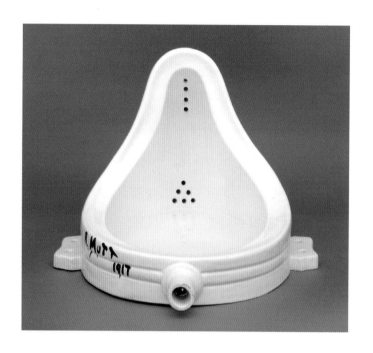

피에로 만초니, 〈예술가의 똥〉.
1961년. 정체불명의 내용물이 담긴 통조림, 4.8×6.5×6.5cm,
뉴욕 현대미술관

게의 금값과 동일하게 매긴 것이다. 똥과 금! 그러니까 이
작품의 주제는 예술 작품이라면 똥이라도 금을 주고 바
꿀 정도로 상업화되고 있는 미술계에 대한 일종의 위트
있는 일침 혹은 저항에 관한 것이다. 전시 당시에는 만초
니가 선물로 준다고 할 만큼 전혀 팔리지 않았지만, 2007
년에는 각각 8만 달러와 12만 4,000유로, 2008년에는 9
만 8,000파운드에 팔렸다고 한다. 중요한 것은 90개나 되
는 이 똥통조림(동료 작가의 주장에 따르면 실제로는 만초니
가 석고를 넣었다고 함)을 누군가는 샀다는 것이다. 물론 소
장자에는 테이트 갤러리 같은 유명 미술관도 포함되어 있
지만, 에디션이 워낙 많아 개인 수집가들이 유명해지지는
않았던 것 같다. 하지만 수집가들은 똥을 샀다는 사실만
으로도 주변 사람들에게 아주 재미있는 에피소드의 제공
자가 되었을 것이다.

　　그러나 피에로 만초니보다 앞서 황당한 작품을 만들
고, 작품 값을 금으로 요구했던 작가가 있다. 바로 '이브
클랭 블루'라는 자신만의 색을 만든 장본인 이브 클랭Yves
Klein이다. 클랭은 1958년 아무것도 없는 텅 빈 전시회를

열어 화제를 모았다. 그는 파리의 이리스 클레르 화랑에서 '텅 빈The Void, 室'이라는 제목의 전시를 열었다. 화랑의 내부를 온통 하얗게 칠한 다음, 흰색으로 칠한 캐비닛 하나를 갖다 놓은 것이 전부였던, 그야말로 아무것도 설치하지 않은 최초의 전시회였다. 일본 선불교에 대한 관심을 그대로 보여주는 이 전시를 보고 관객들은 비난을 퍼부었지만, 경찰이 통제해야 할 정도로 수천 명의 관객이 몰려들었다. 오프닝에는 관객들에게 파란색 칵테일이 제공되었다. 그 칵테일을 마신 관객은 다음 날 파란색 오줌을 누어야만 했다. 칵테일 속에 탄 약품 때문이었다. 지금 같으면 그 약품의 유해 성분을 따지며 뉴스거리가 됐겠지만 당시는 그저 IKBInternational Klain Blue(작가가 고안해낸 청색의 이름)라는 색채를 전유한 화가로서 기묘한 개념미술을 위트 있게 만들어낸 전시로 회자되었다.

그런데 이게 다가 아니다. 더 흥미로운 사실은 두 명의 수집가들이 이 존재하지 않는 클랭의 '텅 빈' 공간을 사들였다는 것이다. 그리고 클랭 역시 자신의 작품 값을 금으로 달라고 요구한 것! 만초니가 똥과 금이라는 극단을

비교하고자 했다면, 클랭은 비물질을 물질의 최고치라고 할 수 있는 금과 치환시킨 예라고 볼 수 있다. 현재로선 그 작품(집으로 배달될 수도 없거니와 설치할 수도 없는 공간)을 산 컬렉터들은 알려져 있지 않지만, 무형의 작품을 구입한 거의 최초의 독특한 수집가라고 할 수 있을 것이다.

또 한 명의 독특한 작가와 그보다 더 특이한 컬렉터가 있다. 로버트 어윈Robert Irwin 과 그가 만든(?) 빛을 산 주세페 판차 디 비우모 백작Giuseppe Panza di Biumo 이다. 어윈은 빛 자체를 바라보는 것만으로도 충분히 미술 작품이 될 수 있다고 생각했다. 1973년 그는 빛을 보여주기 위해 전시장에 특별히 근사할 것도 없는 창을 하나 만들어 설치했다. 그러자 이탈리아의 부유한 수집가였던 비우모 백작이 창문을 통해 실내로 들어오는 이 빛을 산 것! 이렇게 어윈의 아이디어를 사들인 비우모는 바레세Varese 에 있는 자신의 빌라 한쪽 벽에 창문을 만들었다. 물론 백작이 인부에게 주문한 창문은 어윈의 것과 흡사했다. 사실 비우모는 "한 작가의 작품을 소장한다는 것은 그를 연구하는 것과 같다"고 말하면서 당시 상업화랑에서 천대받던 미니

이브 클랭, '텅 빈' 전시회,
1958년

멀아트와 개념미술 작품을 사들였던 수집가였다. 그런 그가 급기야 '비물질적인 작품'까지 사들여 자신의 빌라에 영구 설치하기에 이른 것이다.

더욱 중요한 사실은, 빛을 샀다는 이유로 비우모 백작이 유명세를 탔다는 것이다. 즉 비우모 백작은 그 정도의 작품을 부담 없이 구입할 만한 재력가인 동시에 이해하기 쉽지 않은 개념미술 작품을 손쉽게 사들이는 지적인 인물로 부상했다. 아마 한동안 바레세의 방을 취재하기 위해 여러 신문과 잡지사에서 몰려왔을 것이다. 어쨌거나 이런 일련의 일화에서 누구도 손해 본 사람은 없어 보인다.

이처럼 황당하고 기이한 예술 작품을 더욱 빛나게 해주는 존재가 컬렉터들이다. 컬렉터의 인정은 예술 작품에 훨씬 더 강력한 아우라를 부여한다. 경매장에서 남들보다 더 비싼 값을 지불할 준비가 되어 있는 컬렉터들 덕분에 미술 작품에 대한 드라마틱한 에피소드는 계속될 것이다. 어찌 보면 컬렉터들의 이런 수집은 팔기 어려운 작품을 하는 재능 있는 예술가들을 후원하는 시스템이라고도 볼 수 있다. 이런 수집들을 멋지게 해내는 컬렉터들의 등

로버트 어윈, 〈바레세-입구의 방Varese Portal Room〉,
1973년,
뉴욕 솔로몬 R. 구겐하임 미술관

도널드 저드 작품 앞에 서 있는 아주 독특한 수집가
주세페 판차 디 비우모 백작, 1988년

장에 갈채를 보낸다. 어쩌면 이들이야말로 예술가보다 훨씬 더 개념적인 독특한 예술가로 자리매김할지 모른다.

셀러브리티의
미술품 사랑

: 우리 스타들은 예술을 사랑할까?

1997년 뉴욕에 체류할 때의 일이다. 뉴욕 현대미술관에서 신디 셔먼Cindy Sherman의 초기 사진전을 보았는데, 전시장 입구에 새겨진 소개문을 읽다가 깜짝 놀랐다. 후원 명단에서 익숙한 이름을 발견한 것이다. 바로 마돈나! 팝가수인 그녀가 이 전시의 주요한 후원자였다. 그녀는 당시 유명 후원사였던 소니나 IBM 혹은 도이체방크와 맞먹는 존재였다.

마돈나는 신디 셔먼이 찍은 마릴린 먼로 사진을 좋아해 그녀에게 관심을 갖기 시작했다. 두 사람은 예술적 아이디어가 비슷하다는 이유로 서로의 팬이 되었던 것 같다. 마돈나의 미술상이었던 달렌 루츠Darlene Lutz가 이들을 중개했고, 뉴욕 현대미술관의 사진 전문 큐레이터인 피터 갤라시Peter Galassi가 전시기획을 맡았다. 뿐만 아니다. 마돈나는 20세기 전반기 전설적인 여류 사진가였던 티나 모도티Tina Modotti 전시를 후원하기도 했다.

마돈나는 오랫동안 제대로 된 컬렉션을 완성해온 실력 있는 아트컬렉터다. 그녀는 미술 전문가를 고용해 전문적인 컬렉팅에 집중해온 만큼 그 질이나 규모가 미술

관을 개관할 정도의 수준이라고 한다. 젊은 시절에는 「펜
트하우스」, 「플레이보이」 등 포르노 잡지의 모델 일을 하
고, 미술대학의 누드모델로 생계를 유지하며 어렵게 보냈
다. 그러나 메트로폴리탄 미술관과 이곳의 분관인 클로이
스터처럼 무료입장할 수 있는 미술관에 자주 드나들 만큼
미술에 대한 관심이 지대했다. 이런 마돈나의 취향은 검
은 피카소로 알려진 팝아트의 이단아 장 미셸 바스키아와
연애를 하면서 더욱 진화했다. 당시 바스키아는 점점 유
명세를 타고 있었고, 마돈나는 무명이었다. 그러나 짧은
연애가 끝나고 바스키아는 28세의 나이로 요절했고, 마돈
나는 서서히 유명해지기 시작했다. 마돈나는 바스키아 덕
분에 앤디 워홀 같은 당대 유명 작가들과 교류할 절호의
기회를 가질 수 있었다.

그런 마돈나가 가장 사랑하는 화가는 프리다 칼로
다. 마돈나는 칼로의 작품 몇 점을 수백만 달러나 주고 사
들였다. 그림이 도발적이고 영감을 준다는 것이 이유였
다. 더구나 칼로가 자신과 비슷한 자유연애주의자라는 사
실도 한몫했다. 이처럼 마돈나는 칼로를 멘토로 추앙했는

데, 그녀가 소장한 가장 드라마틱한 칼로의 작품은 〈나의 탄생〉이다. 난산을 표현한 이 그림은 예전에 마돈나의 뉴욕 아파트 현관에 걸려 있었다고 한다. 그래서 모든 사람이 이 피 흘리는 작품을 보고 출입해야만 했다. 마치 내 집에 들어오려면, 그러니까 날 만나려면 이 정도쯤은 각오해야 된다는 메시지처럼! 또한 마돈나는 프랑스로 망명한 폴란드 출신의 여류 화가 타마라 드 렘피카Tamara de

Lempicka 의 열혈 팬이기도 하다. 관능적인 외모와 도발적인 태도로 이름을 날린 타마라는 마돈나의 분신처럼 느껴질 정도다.

성공한 배우이자 환경운동가로 잘 알려진 레오나르도 디카프리오도 유명한 컬렉터다. 레오나르도라는 이름을 얻게 된 배경도 레오나르도 다빈치와 관련이 있다. 그의 어머니가 피렌체의 우피치 미술관에서 레오나르도 다빈치의 그림을 보고 있을 때 배 속에서 아이가 발길질하는 태동을 느꼈다. 그러자 옆에 있던 아빠가 좋은 징조라며 레오나르도라는 이름을 지어준 것이다. 태생이 이러니 어찌 그가 미술에 관심을 가지지 않을 수 있겠는가! 디카프리오는 해외 곳곳에 수십 개의 지사를 가지고 있는 가고시안 갤러리를 포함한 세계 주요 갤러리의 컬렉터다. 그는 영화 〈로미오와 줄리엣〉(1996)으로 유명해진 직후부터 미술품을 수집하기 시작했으며, 현재 장 미셸 바스키아, 앤디 워홀, 마크 라이든Mark Ryden , 무라카미 다카시, 제프 쿤스, 차이 궈 창Cai Guo-Qiang , 에드 루샤Edward Ruscha 를 비롯한 현대 미술의 스타 작가들부터 피카소 같은 대가들까지 다양한

프리다 칼로, 〈나의 탄생〉,
1932년, 금속판에 유채, 30.5×35cm,
개인 소장

작품을 소장하고 있다.

또한 환경보호론자로 유명한 디카프리오는 1998년 막대한 재산과 시간을 투자해 자선환경보호단체인 레오나르도 디카프리오 재단LDF 을 설립했다. 그는 멸종 위기의 야생동물을 보호하고, 수소연료 자동차를 타고, 환경 다큐멘터리 영화를 직접 제작하는 등 지구 보존을 위한 삶을 실천하고 있다. 그는 해마다 미술품과 소장품 등으로 경매를 벌이며, 그 수익금을 자연스럽게 환경 및 동물 보호에 기탁한다. 디카프리오는 이 행사를 진행하기 위해 연예계 유명 스타들로부터 빈티지 자동차, 할리데이비슨 오토바이, 그리고 부츠에 이르기까지 다양한 경매 물품을 제공받았다. 그는 직접 작가들의 스튜디오와 갤러리스트들을 찾아 자선 행사에 참여할 것을 독려했다. 결국 그가 이끈 2013년 5월 뉴욕 크리스티 경매는 33점의 작품이 모두 매진되는 판매 기록을 세웠다. 이 수익금은 멸종 위기의 동물 보호 활동에 전액 기부되었다. 2016년 디카프리오는 자신의 폭넓은 예술적 취향을 보여줄 작품들을 경매에 올렸다. 2013년 베니스 비엔날레에서 역량 있는 젊은

작가에게 주는 은사자상을 수상한 프랑스 신예 작가 카미유 앙로Camille Henrot 의 수채화 작품부터 야나 오일러Jana Euler 의 유화까지 다양했다. 더욱 특이한 경매 상품은 다양한 테마의 여행이었다. 모나코 알베르 왕자가 직접 계획한 모나코 여행, 탐험가와 함께하는 빙상 여행, 바하마·대만·폴리네시아·몰디브 등 휴양지로 떠나는 여행, 모델 베로니카 바레코바, 배우 에이드리언 브로디와 함께하는 르완다와 케냐 오지탐험 등이 그것이다. 이런 기발한 아이디어 역시 미술품 컬렉터라는 개념미술가적 성향이 만든 또 하나의 작품이 아닌가 싶을 정도다.

또 한 사람의 유명 컬렉터는 영국 팝가수 엘튼 존이다. 2005년 엘튼 존은 중견 사진가인 배병우의 소나무 사진을 런던에서 열린 국제사진페어에서 직접 구입했다. 이후 서구 미술계에서 배병우의 입지는 대단히 공고해졌다. 작품 가격이 상당히 올랐음은 물론 스페인 마드리드 티센 미술관에서 개인전을 열었고, 스페인 정부의 의뢰를 받아 세계문화유산인 알람브라 궁전을 2년 동안 촬영하기도 했다.

뿐만 아니다. 미국의 유명 영화감독 스티븐 스필버그

와 조지 루카스는 미국 일러스트레이터이자 화가인 노먼 록웰Norman Rockwell의 열혈 팬이다. 그들은 경제적 여유가 생긴 다음부터 록웰의 그림을 사들이기 시작했다. 두 사람은 서로 양보해가며 컬렉션을 하다가 2010년 마침내 스미스소니언 미술관에서 '텔링 스토리즈: 조지 루카스와 스티븐 스필버그의 노먼 록웰 컬렉션'이라는 전시를 공동 기획했다. 두 거장이 록웰로부터 많은 영감을 얻은 것에 대한 보답이었을 것이다. 록웰 또한 두 거장 덕분에 더욱 견고한 명성을 얻었을 테고.

이처럼 현대미술에서는 컬렉터가 더욱 중요해졌다. 유명한 사람이 사면, 지명도가 없었던 예술가가 부상하기도 한다. 인간은 타인의 욕망을 욕망하는 메커니즘을 가졌기 때문이다. 서구의 셀러브리티 미술품 컬렉터들을 보면서 우리나라 연예인들이 생각났다. 성공한 연예인들 중 본격적으로 컬렉션을 한다거나 엘튼 존과 같은 수준급 심미안을 가진 컬렉터를 아직은 들어본 적이 없다.

대체로 성공한 한국 연예인은 손쉽게 레스토랑 같은 사업을 하거나, 결혼 정보회사, 콘도 분양 등 어떤 사업체

의 홍보이사로 일한다. 그들에게 배우 혹은 연기는 천직이나 예술이 아니라 그저 직업인 것이다. 그래서 시쳇말로 좀 뜨게 되면 광고 모델이라는 수순을 밟는다. 인터뷰에서 광고가 더 많이 들어오길 바란다고 천연덕스럽게 말하기도 한다. 미국과 유럽의 TV 광고를 보면 유명 배우들이 거의 등장하지 않는다는 사실에 놀라게 된다. 유명 배우들은 팬들의 사랑에 어긋나지 않도록 최대한 상업 광고를 멀리한다. 그들은 진정한 예술가가 되고자 하며, 한 사람의 생활인으로 일상을 지키려고 노력한다.

우리나라 연예인들도 화가가 되어 전시를 개최한다는 뉴스보다 많든 적든 간에 젊은 작가, 무명작가의 그림을 구입해주고, 대안 공간이나 미술관 전시를 후원하고, 콘서트 수입이나 개런티를 예술가와 예술 산업에 기꺼이 쾌척했다는 감동적인 소식을 듣고 싶다.

리더를 위한 유쾌한 그림 수업

초판 1쇄 인쇄일 2017년 9월 30일
초판 1쇄 발행일 2017년 10월 10일

지은이 유경희

발행인 이상만
발행처 마로니에북스
등록 2003년 4월 14일 제 2003-71호
주소 (03086) 서울특별시 종로구 대학로 12길 38
대표 02-741-9191
편집부 02-744-9191
팩스 02-3673-0260
홈페이지 www.maroniebooks.com

ISBN 978-89-6053-489-6 (03600)

◦ 이 도서의 국립중앙도서관 출판예정도서목록(CIP)은 서지정보유통지원시스템
홈페이지(http://seoji.nl.go.kr)와 국가자료공동목록시스템(http://www.nl.go.kr/
kolisnet)에서 이용하실 수 있습니다.(CIP제어번호: CIP2017012691)